家庭美術館／美術家傳記叢書

鄉情・美學・藍蔭鼎

黃光男／著

文建会 策劃　藝術家 執行

照耀歷史的美術家風采

台灣的美術，有完整紀錄可查者，只能追溯至日治時代的台展、府展時期。日治時代的美術運動，是邁向近代美術的黎明時期，有著啟蒙運動的意義，是新的文化思想萌芽至成長的時代。

台灣美術的主要先驅者，大致分為二大支流：其一是黃土水、陳澄波、陳植棋，以及顏水龍、廖繼春、陳進、李石樵、楊三郎、呂鐵洲、張萬傳、洪瑞麟、陳德旺、陳敬輝、林玉山、劉啟祥等人，都是留日或曾留日再留法研究，且崛起於日本或法國主要畫展的畫家。而另一支流為以石川欽一郎所栽培的學生為中心，如倪蔣懷、藍蔭鼎、李澤藩等人，但前述留日的畫家中，留日前也多人曾受石川之指導。這些都是當時直接參與「赤島社」、「台灣水彩畫會」、「台陽美術協會」、「台灣造型美術協會」等美術團體展，對台灣美術的拓展有過汗馬功勞的人。

自清代，就有不少工書善畫人士來台客寓，並留下許多作品。而近代台灣美術的開路先鋒們，則大多有著清晰的師承脈絡，儘管當時國畫和西畫壁壘分明，但在日本繪畫風格遺緒影響下，也出現了東洋畫風格的國畫；而這些，都是構成台灣美術發展的最重要部分。

台灣美術史的研究，是在1970年代中後期，隨著鄉土運動的興起而勃發。當時研究者關注的對象，除了明清時期的傳統書畫家以外，主要集中在日治時期「新美術運動」的一批前輩美術家身上，儘管他們曾一度蒙塵，如今已如暗夜中的明星，照耀著歷史無垠的夜空。

戰後的台灣，是一個多元文化交錯、衝擊與融合的歷史新階段。台灣美術家驚人的才華，也在特殊歷史時空的催迫下，展現出屬於台灣自身獨特的風格與內涵。日治時期前輩美術家持續創作的影響，以及國府來台帶來的中國各省移民的新文化，尤其是大量傳統水墨畫家的來台；再加上台灣對西方現代美術新潮，特別是美國文化的接納吸收。也因此，戰後台灣的美術發展，展現了做為一個文化主體，高度活絡與多元並呈的特色，匯聚成台灣美術史的長河。

行政院文化建設委員會為累積豐富的台灣史料，於民國81年起陸續策畫編印出版「家庭美術館——美術家傳記叢書」，網羅20世紀以來活躍於台灣藝術界的前輩美術家，涵蓋面遍及視覺藝術諸領域，累積當代人對台灣前輩美術家成就的認知與肯定，闡述彼等在台灣美術史上承先啟後的貢獻，是重要的藝術經典。同時，更是大眾了解台灣美術、認識台灣美術史的捷徑，也是學子及社會人士閱讀美術家創作精華的最佳叢書。

美術家的創作結晶，對國家社會及人生都有很重要的價值。優美藝術作品能美化國家社會的環境，淨化人類的心靈，更是一國文化的發展指標；而出版「美術家傳記」則是厚實文化基底的首要工作，也讓台灣美術發展的結晶，成為豐饒的文化資產。

Artistic Glory Illumines Taiwan's History

The development of fine arts in modern Taiwan can be traced back to the Taiwan Fine Art Exhibition and the Taiwan Government Fine Art Exhibition during the Japanese Occupation, when the art movement following the spirit of The Enlightenment, brought about the dawn of modern art, with impetus and fodder for culture cultivation in Taiwan.

On the whole, pioneers of Taiwan's modern art comprise two groups: one includes Huang Tu-shui, Chen Cheng-po, Chen Chih-chi, as well as Yen Shui-long, Liao Chi-chun, Chen Chin, Li Shih-chiao, Yang San-lang, Lu Tieh-chou, Chang Wan-chuan, Hong Jui-lin, Chen Te-wang, Chen Ching-hui, Lin Yu-shan, and Liu Chi-hsiang who studied in Japan, some also in France, and built their fame in major exhibitions held in the two countries. The other group comprises students of Ishikawa Kin'ichiro, including Ni Chiang-huai, Lan Yin-ting, and Li Tse-fan. Significantly, many of the first group had also studied in Taiwan with Ishikawa before going overseas. As members of the Ruddy Island Association, Taiwan Watercolor Society, Tai-Yang Art Society, and Taiwan Association of Plastic Arts, they are the main contributors to the development of Taiwan art.

As early as the Qing Dynasty, experts in calligraphy and painting had come to Taiwan and produced many works. Most of the pioneering Taiwanese artists at that time had their own teachers. Contrasting as Chinese and Western painting might be, the influence of Japanese painting can be seen in a number of the Chinese paintings of the time. Together they form the core of Taiwan art.

Research in the history of Taiwan art began in the mid- and late- 1970s, following rise of the Nativist Movement. Apart from traditional ink painting of the Ming and Qing dynasties, researchers also focus on the precursors of the New Art Movement that arose under Japanese suzerainty. Since then, these painters became the center of attention, shining as stars in the galaxy of history.

Postwar Taiwan is in a new phase of history when diverse cultures interweave, clash and integrate. Remarkably talented, Taiwanese artists of the time cultivated a style and content of their own. Artists since Retrocession (1945) faced new cultures from Chinese provinces brought to the island by the government, the immigration of mainland artists of traditional ink painting, as well as the introduction of Western trends in modern art, especially those informed by American culture, gave rise to a postwar art of cultural awareness, dynamic energy, and diversity, adding to the history of Taiwan art.

In order to organize the historical archives of Taiwan art, the Council for Cultural Affairs has since 1992 compiled and published *My Home, My Art Museum: Biographies of Taiwanese Artists,* a series that recounts the stories of senior Taiwanese artists of various fields active in the 20th century. Accumulating recognition and acknowledgement for them and analyzing their contributions to the development of Taiwan art, it is a classical series of Taiwan art, a shortcut for us to understand the spirit and history of Taiwan art, and a good way for both students and non-specialists to look into the world of creative art.

Art creation has important value for the country and society from which it springs, and for the individuals who create or appreciate it. More than embellishing our environment and cleansing our souls, a fine work of art serves as an index of the cultural status of a country. As the groundwork of cultural development, publication of the biographies of these artists contributes to Taiwan art a gem shining in our cultural heritage.

目 錄 CONTENTS
鄉情・美學・藍蔭鼎

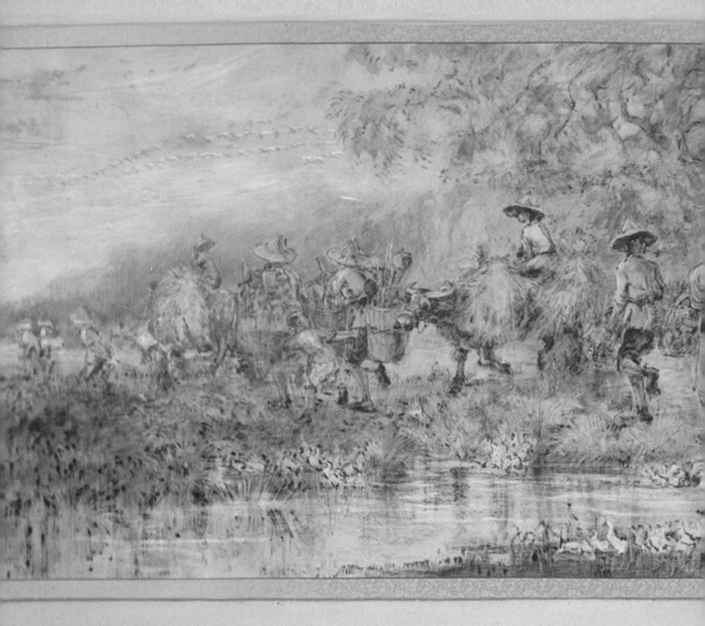

藍蔭鼎 （Ran In-Ting, 1903-1979）

藍蔭鼎在台灣美術史上的地位是毋庸置疑的。他出生於宜蘭羅東鄉下，一生際遇特殊，他並不以親身傳授美術技藝的方式來傳承藝術，但他常以文化大使的身分，代表台灣在國際上展覽交流；並兼作農業推廣、出版等工作，對台灣貢獻相當多元。

他大器早成，作品多次入選日本帝展及在國際畫壇上獲獎。其水彩畫已超脫西方水彩渲染的侷限，充滿台灣這塊土地上獨有蒼潤、靈虛的氣質；並執著以畫幅來詠嘆台灣山川風土之美、追求真善美聖，洋溢著對台灣鄉土民俗的關愛，堪稱是將「台灣之美」表現得最淋漓盡致的水彩畫家。

藍蔭鼎攝於士林畫室，牆上所掛的為其水彩畫代表作之一〈晚歸圖〉。（藝術家出版社資料庫提供）

I· 乘上時代之翼的藍蔭鼎

色彩在這個世界上，非常重要，它可以安慰我們。

畫家對色彩的感受，要比一般人更敏銳。

色彩有調和、對比和韻律等等，

我們要表現出色彩中最美的部分。

——藍蔭鼎·摘自《藍蔭鼎水彩畫專輯》

[左下圖]
藍蔭鼎的簽名
[右下圖]
藍蔭鼎使用的水彩畫具、畫筆與調色盤。（何政廣攝）
[右頁圖]
1977年，藍蔭鼎留影於士林鼎廬畫室。（何政廣攝）

台灣水彩畫壇著名畫家

　　多年前，筆者任國立歷史博物館館長時，排除諸多困難，為台灣美術史上一位受人敬仰的水彩畫家——藍蔭鼎；不，是為一位提倡真、善、美、聖的藝術家舉行一項盛大的畫展，致使原本只能在相關雜誌或傳播媒體上認識的藍蔭鼎水彩畫，讓民眾有了個親炙觀賞原作的機會。

　　儘管少年時期就仰慕這位偉大的台灣畫家，也曾在藝專讀書時，聽過藍蔭鼎幽默有趣、和善、親切的演講，使筆者能夠進一步了解水彩大家的風範與天分。藍蔭鼎除了具備時代的敏感度外，自身的勤奮與對理想目標的堅持，亦是使他作品能成為舉世珍藏，並成為大畫家的原因。

　　在陳述藍蔭鼎的求學與習畫經過前，筆者必須把心中屬意的台灣水彩畫壇四大名家，做個少許的簡介。除了本書主角藍蔭鼎之外，其他三位是：馬白水、李澤藩及曾景文，這幾位先生分別在台灣水彩畫壇引

[下圖]
藍蔭鼎　港口
1927　水彩、紙
34×49cm
倪氏家族藏

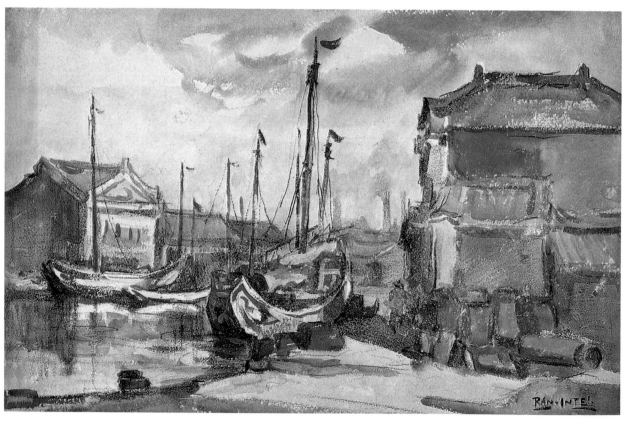

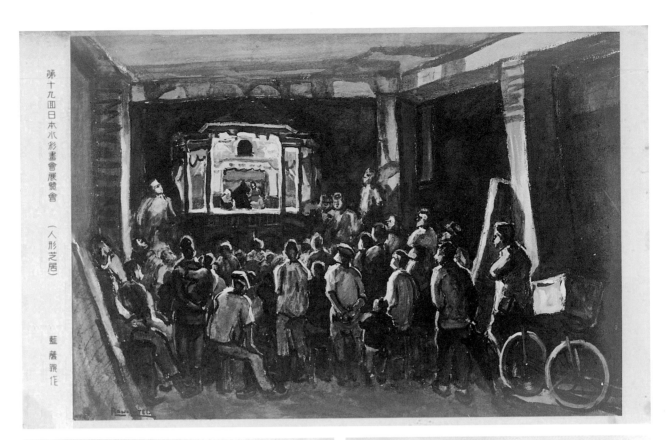

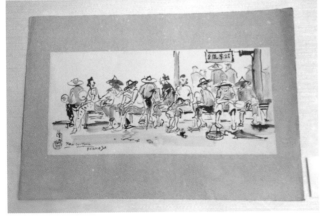

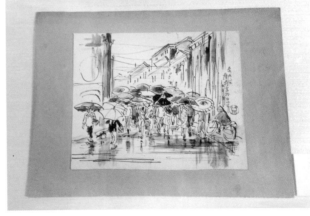

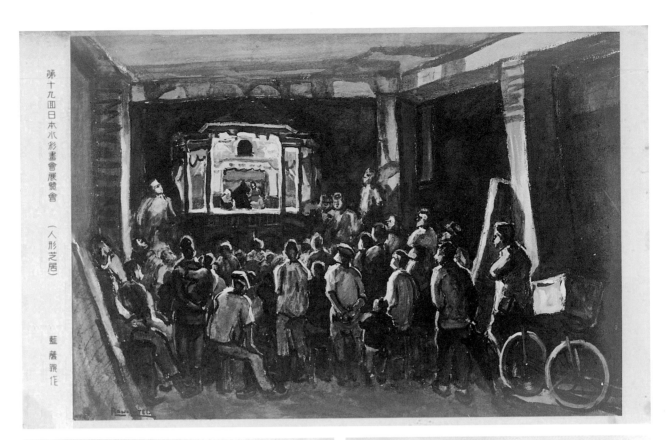

領風範。藍蔭鼎以石川欽一郎為師的英國透明水彩畫法開端,並創立水墨相融具民族性格的水彩畫特質;馬白水的水彩畫,從構圖設計到積墨法,成為學院畫法;李澤藩的水彩畫,雖然也受到石川影響,卻以層次法立論於教育界;而曾景文的淡彩寫生,透明積彩法,透過美國新聞處出版的《今日世界》雜誌傳進台灣。四大名家至今仍然影響台灣的水彩畫壇。

[上圖]

藍蔭鼎　布袋戲
1932　水彩、紙
第19回日本水彩畫會展覽會
明信片

[下二圖]

1998年「真善美聖——藍蔭鼎的繪畫世界」於國立歷史博物館展覽現場展示的藍蔭鼎素描作品（藝術家出版社攝）

關鍵字

馬白水

馬白水（1909-2003），是台灣著名的水彩畫家及美術教育家。出生於遼寧省本溪縣，畢業於遼寧師範美術科。1948年移居台灣後，在師大美術系執教了二十七年，晚年退休定居美國。其性格開朗、豪邁，教學又認真，很受學生們的歡迎，有台灣「水彩畫導師」的美譽。

馬白水的水彩畫風，早期採正統英式透明寫實技法，色彩潔淨又明亮；60年代以後，他使用毛筆、宣紙、棉紙及水彩顏料作畫，將中國的水墨畫法與西方的水彩畫風格揉合在一起，大塊面的色彩中夾以濃郁的墨色，藉由對比式的手法表現出大自然的山光水影，產生出一種把西方美術中的色相、明度、彩度與中國水墨氣韻生動揉合在一起的馬白水式「彩墨」繪畫。

藍蔭鼎成長的時代背景

　　藍蔭鼎之所以成為台灣最重要的水彩畫家，也是東方（包括中國）藝術傑出的創作者，必有他超人的智力與毅力，並得到時代變易新思潮的影響。尤其他成長的時代與環境，正逢世界大躍進時期。首先是日本的明治維新（1868），除了政治的改變、幕府制度結束，還政於天皇的措施，是日本現代化與國際化的開始。國際化促使日本要學習政經問題、富國強兵策略，以及科學化的求真精神。日本人追求的是世界最好、最先進的，雖然他們並沒有遺忘日本文化受中國文化的影響，自唐代的「大化革新」後，將東方文化的精華保存下來。然而西洋文化挾著科技的高度發展，導致人們的生活也迫不及待朝更精緻、有效的方式前進。以日本資源不多，座落海洋的環境與條件，接觸以科學為中心發展的西方文明，當然吸引有識之士的

馬白水　雨過天晴（碧潭）
1963　水彩、紙
76×106cm（謝嘉聲提供）

興趣，進而大量透過商隊或留學生，展開了維新運動。

　　日本在維新運動中，政經學自英國，包括皇室政治的應用，上下議院的設置，使國家有更開闊的行政理想，保持國強民富的社會發展；工業科技學自德國，街道規劃，防衛武裝或城市的建設，力求精確與完善。至今仍然在日本都市開發中可看到德國模式的呈現，尤其強國必須富民，富民得在最有效的生活現實，以精密科技加上務實的簡便需要，發動了影響20世紀的包浩斯運動，以人體工學作為藝術生活的開端。談到藝術浪漫情懷，不能不想起日本人展開西歐文化的學習之旅，同時

關鍵字

曾景文

　　曾景文（Dong Kingman,1911-2000）是著名的華裔美籍水彩畫家，也是一位自學奮鬥成功的畫家，他用水彩畫為《花鼓歌》、《蘇絲黃的世界》等著名電影設計片頭，讓人印象深刻。

　　曾景文出生於美國，五歲隨家人移居香港，十八歲又返回美國，一生立志當畫家。其足跡畫遍了世界各個主要城市，在他的彩筆下，對每個城市都賦予了不同的個性；但他的畫裡有一種殊異的特質，即是能捕捉住生動的當下時刻，並且富於溫馨動人的氣質；尤其是他高超的水彩技法與縝密的透視構圖，讓人一見其畫就知道是出於他的手筆。因而當曾景文的畫作呈現在台灣人的眼前時，立即受到大家喜愛，並成為學習水彩畫的對象。

曾景文　三龍門，台灣　1988　水彩、紙

關鍵字

英國透明水彩畫

水彩畫是用水彩顏料描繪在紙上的圖畫。在近代英國水彩畫家之間非常風行，最初多由女畫家提倡，繼經水彩畫大師泰納（J.M.W.Turner, 1775-1851）發揚，形成獨特風格，被稱「英式水彩」，並傳播世界各國。

英式水彩畫的特色是所謂的透明水彩，調色時，以水溶化顏料來使用，畫筆含水分多少，能表現出色調的濃淡和透明程度的強弱。一般畫在白紙上的水彩顏色是比較透明的，用畫紙白底和水互相滲融等表現自然景物，能產生輕快、明朗、濕潤等特殊效果。

藍蔭鼎早年學習水彩畫，便是受英式水彩畫的影響。

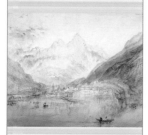

泰納　從琉森湖眺望布魯內
1843-1845
水彩、不透明水彩、鉛筆、紙
24.2×29.6cm
倫敦泰德美術館藏

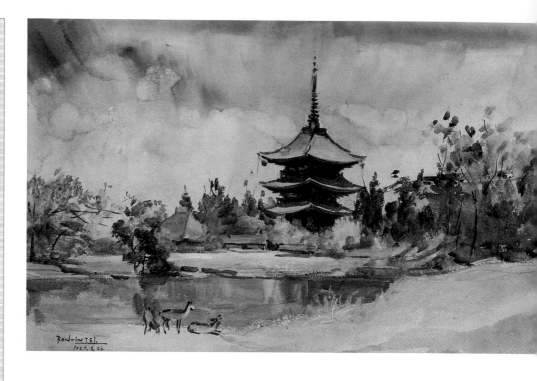

[右上圖]
藍蔭鼎　東瀛風光
1928　水彩、紙
31×47.5cm

也傳遞日本文化，其中如浮世繪版畫普遍受到西洋畫壇的好奇，也影響諸如印象畫派畫家的創作圖像。馬奈（Édouard Manet）、莫內（Claude Monet）固然受到較為以「人」為主的描寫對象影響，連梵谷（Vincent van Gogh）的人物造境亦受到源自中國楊柳青版畫的浮世繪啟示，這項東方文化自18世紀後使西方繪畫不再僅是以《聖經》為內容的創作。

此時正符合日本畫壇追求法國印象畫派的理想，在生活需要與現實風景當中，印象派畫法正與東方以山水畫為主題的方式相契合。雖然山水畫不一定是風景畫，但印象畫畫派的風景造境，往往有點景人物在其中的視覺經驗，也正與山水畫力求寫生以改變畫風的理念一致。所以藝術創作學習法國的印象派畫法，包括藝術美學的追求。藍蔭鼎在1923年和1927年兩度前往日本進修研習，也描繪了東瀛風光的水彩畫，自然感受到當時藝術的氛圍。

關於印象畫派，其中日本西洋畫先驅黑田清輝帶回東京的學習資源，正是影響台灣學習西洋畫的圭臬，因為在1895年以前，台灣雖有西班牙、英國、荷蘭相繼不同程度與台灣人打交道，也可能受到西洋繪畫的啟蒙，但仍然以中國繪畫為主軸的美育方式，對於西洋畫是陌生、甚

【浮世繪版畫】

浮世繪是日本德川時代（江戶時代，1603-1867）興起的一種民俗繪畫。「浮世」是現世的意思，故其描寫題材大多為民間風俗、俳優、武士、風景等，具有鮮明的日本民族風格。最初以墨色印刷，稱「墨折繪」，後發展為「丹繪」、「紅折繪」、「錦繪」等多色表現的方式。

浮世繪版畫一般以色彩明艷、線條簡練為特色，因為此類畫作多數反映當時的民間生活，因此流傳廣泛，發展迅速，至18世紀末才逐漸衰落。浮世繪在其風行的兩百多年歷史中，出現過三、四十個大小流派、八百多位畫家與刻版師，著名者有葛飾北齋、鈴木春信、安藤廣重、菱川師宣等人。

此類繪畫隨著中西方的交流而傳至歐洲，並影響到印象派繪畫，像是梵谷、莫內等畫家的創作都有受其影響的痕跡，甚至將「浮世繪」直接複製在自己的創作中。

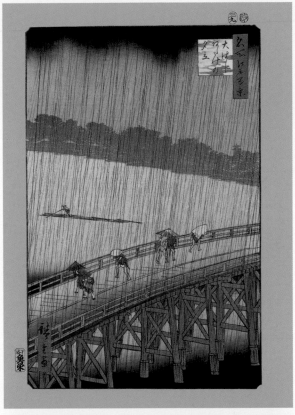

[上圖]
安藤廣重
「名所江戶百景」系列
大橋驟雨
1857
浮世繪

[下圖]
梵谷
唐基老爹
1887
油彩、畫布
92×73cm
巴黎羅丹美術館藏

梵谷於1887年所作的〈唐基老爹〉，受日本「浮世繪」版畫影響頗深。其畫中老爹頭頂上的畫，正是取自葛飾北齋的富士山景，右上角取材廣重「名所江戶百景」中的春景；左上角則是安藤廣重畫的〈飛鳥山暮雪〉，左側還有歌川豐國的〈歌舞伎〉，以及溪齋英泉的〈花魁〉在右側。這種全盤接收的表現，可見浮世繪對他影響之深。

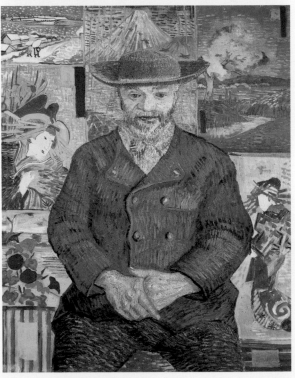

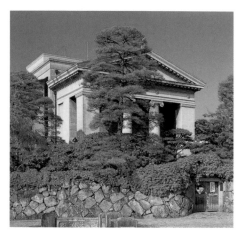

日本倉敷市的大原美術館是日本最初建立的西洋美術館

至不知如何學習的。當然在未說明台灣西洋畫家受到日本畫家有多大的影響前，要先釐清藍蔭鼎的時代，是一個人類心智甦醒的時代，跳躍式的社會發展，科學、人性全面曝露出來的現象是個優勝劣敗，強弱兩極，貧富二端的衝擊與對立的時代，思想家、政治家、野心家充斥在社會各個層面。

大體可分明的兩大事件中，由於科學之應用，農業生產改為機械化運作，致使農村生活丕變。人類追求的是速度、有效、產值的多少，農產雖然不至於消散，但工業發展更受到「先進者」的重視，並且人人參與先進的行列，這就是所謂的工業革命。工業革命引發國際生產競爭，更得在資源上擁有較豐富品類，於是以舉辦萬國博覽會作為國力的展現，包括倫敦、巴黎的會場，活化的經濟社會，帶動的政治改革，是效率與速度的競爭，也是產業與生活的較量。這種現象在20世紀前後更形強勁有力，先進者強國富民態勢，必然有競爭事件發生。而人生價值的變易，由神權、君權到民權的

莫內　睡蓮　1906
油彩、畫布　72.5×92cm
日本大原美術館藏

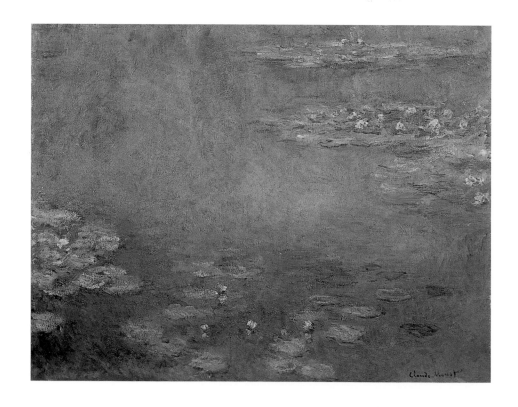

思潮，亦風起雲湧。人性抒發啟動更大的反思與衝擊，除了二次大戰的發生、社會思潮有更多的學說產生、現象存在，詮釋現代等社會思想到繪畫創作風格，均因思想大解放，而由古典傳統方法，傾向新視覺的現代藝術。其中與日本人最具關係的印象畫法（派），也由室內古典畫法轉向室外風景人物的寫生，當然美術史學家會說明它與科學的色光有關，同時也不否認它是項新技法實相的寫實，其中來自東方浮世繪或山水畫相關的融合，尤其表現作者個性的技法也受到更多的實驗。這種突破實物描繪（攝影發展加入了此項運動），正契合國家管理以「人治」轉為「法治」的時機。

藍蔭鼎　靜物
早期作品　水彩、絹
43.6×55.7cm
顏世宗收藏

早期日本畫壇洋畫運動的開端

在此大環境下，日本畫壇在國內興起維新運動，鼓勵留學生到歐洲習畫，正巧碰到了繪畫創作由古典到現代轉變之時期。尤其馬奈開啟的印象主義，是早期日本畫壇西洋畫運動的開端，除了學習印象派畫法外，成功的企業家也開始選購西洋名畫，最受歡迎的畫派也是以印象畫派為主，當今東京西洋美術館的珍藏就包括：莫內、梵谷、羅丹、雷諾瓦的作品，日本倉敷市大原美術館的收藏品，也成為西洋美術史對應印象畫派真跡的展場之一。

明治維新造就日本國勢振興，同時掀起對西洋生活與藝術文化的學習。大致而言，藝術產生來自時代、環境的條件，也來自產業的興起。

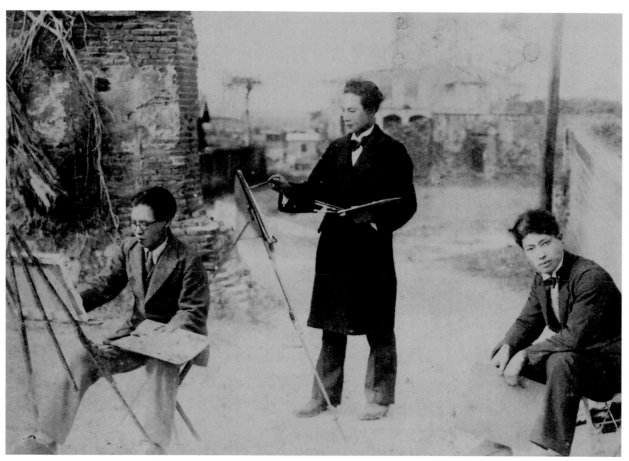

青年時代的藍蔭鼎（中）與廖
繼春（左）在台北郊外寫生
（藝術家出版社資料庫提供）

西洋社會因科技發達造就的富庶社會，其間除了物質不虞匱乏之外，精神生活亦屬重要，藝術是不得不的選項。音樂、文學、繪畫更貼近大眾的生活，文學家往往是思想家，如雨果、沙特就是掌握時代變易的人物，繪畫創作者當然可能感應時代變化的張力，除了不失「繪畫」的元素之外，如何建立在思想、情感的真實上，刻畫出自己內在與時代符號共感的繪畫，是20世紀初的一大興革，以印象畫派引領的現代性藝術，繪畫方面有明顯的表現，不僅是馬奈、莫內求真的精神，畢沙羅、秀拉、雷諾瓦等等，也莫不是在現代性的薰陶下，產生獨特的繪畫風格。而更早期的寫實主義所開端的風景畫或鄉土寫生，也引發了日本畫家興趣的接壤風格，因為泰納（J.M.W. Turner）、柯洛（Camille Corot）、米勒（J. F. Millet）、盧梭（H. Rousseau）、庫爾貝（G. Courbet）的繪畫自由性與自然心性的觀點，也是日本繪畫界所能連結的美學主張。諸端種種，

日本畫界選擇了一份最適當的西洋繪畫表現方法——即以印象畫派，包括風景人物寫生為主的藝術表現。

台灣早期畫家透過日本學習西方繪畫技法

　　經過日本學者的提倡，成立東京藝術大學，宣教西方美學觀點作為「現代」精神的指標。畫壇出現名家如梅原龍三郎、黑田清輝等人，台灣學畫者，便是這項運動的直接受教者，早期畫家如范洪甲、李梅樹、李石樵或陳慧坤、楊三郎、劉啟祥等名家，都是在東京學習西洋畫的成就者。這項由日本畫家傳入的西洋繪畫藝術，台灣在在受他們的教導，

關鍵字

李澤藩

李澤藩（1907-1989）是台灣新竹人，也是前輩畫家中風格特殊的水彩畫家。他早年受教於日本水彩畫家石川欽一郎，向他學習透明水彩，之後發展出自己的不透明水彩畫法，尤以獨特的「洗畫」手法獨樹一格。

李澤藩的畫境，是在渾然天成的心境導引下，表達出他獨特的美感理念。其敏銳活潑的色感、蕭灑自在的筆觸，呈現一種老辣華滋的況味，讓人對他的水彩畫作流連不已。

李澤藩常以美術教育家自許，從事教學工作長達四十多年，對台灣的美術教育養成，貢獻卓著。

李澤藩　山澗　1981
水彩、紙　50×35cm

可以說是西洋文化折射台灣畫界的結果，就與西方印象畫派的表現方法大異其趣，同時使台灣西洋畫家，究竟是畫印象畫派還是寫實主義，看來都不是很道地，倒成就了有台灣畫風格與特色表現的西洋畫。

關於台灣的西洋畫，有論者定為台灣早期畫家，「早期」事實上就是日治時期，因受之於日本明治維新的影響，或有少許畫家也輾轉親臨巴黎繪畫現場，但以日本美術教育為正規，而從日本被派遣或自行到台灣教書者如鹽月桃甫、立石鐵臣、石川欽一郎等人，其中並身為外交人員的石川欽一郎不僅擁有語言的才能，更對西歐繪畫有傑出的表現，可說是西洋水彩畫的第一名家，在透明水彩中有其特殊的技法呈現，有關他對台灣美術教育的貢獻，會在下節提出。

藍蔭鼎生長的時代，就是個繪畫多方表現的時代，也是人性自主超越物質追求的時代。

他的水彩畫藝術表現無人能出其右，也將在下一章闡述。而他一生創作與服務社會的形象，全然是個文質彬彬的君子，不論在任何地方出現，永遠看到他西裝革履，西裝口袋裡裝飾一條白手絹，儼然英國紳士風範（李澤藩語）。

紳士風潮，亦留存歐洲貴族生活的圖騰，從漫長的君權統治到民權民主的過程中，貴族是統治者、富裕者。公儀上如何盛裝表達身分，是貴族是平民，扮相自有分別；俟至傳統威權解體，原有的統治者或世襲的貴族，仍然存在既有的奢華富裕，當然也不忘那歌舞昇平徹夜歡悅的生活，也不能不保持一份尊貴的習慣，所謂謙謙君子，揖讓而升的道理，由貴族身份的禮節轉化為一般社交禮節，進而成為「有教養」的代名詞。紳士之道禮貌為上，服飾是身份的表徵，服裝其外，內習學問，表裡一致也是20世紀社會進步的象徵。

日本知識分子，曾受西方文明的洗禮，全面維新的社會現象，包括了生活細節都在「取法乎上」的節奏上，而留學英法的學者或藝術家怎能忘記西方人出入公共場所，那種「面子」的雍容態度？在認同優質文化中，這群藝術工作者耳濡目染，帶回日本或台灣全新的文化外相，自然就有「教養」身分的表達。這項風範加諸在台灣懵懂社會時，畫家也

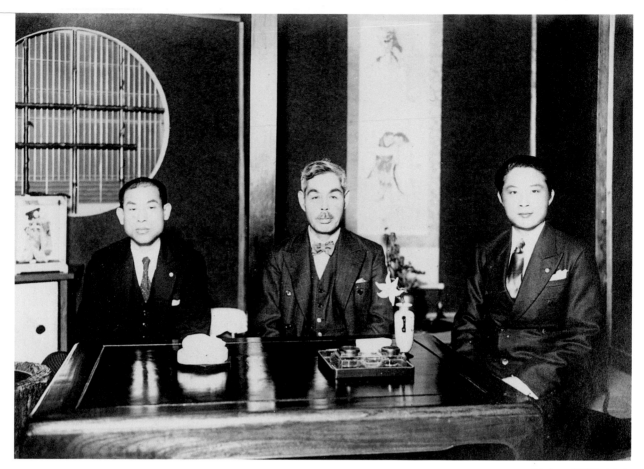

1927年，藍蔭鼎（右）
與石川欽一郎（中）、
倪蔣懷（左）合影。
（藝術家出版社資料庫
提供）

跟著追求高貴、高尚與深度的美感，繪畫已經不是唯一的學習途徑，如
何將「代表文明」的衣飾加諸在行動的態度，也得用心學習。

石川欽一郎的身教與傳藝

藍蔭鼎最重要的老師石川欽一郎曾受過西方教育，並兼具東方精神
的修習涵養，是一位集東西方儀禮的讀書人，雖然面臨二次大戰的慘酷
事件，但誰都知道「謙受益、滿招損」是身心必備之修養，而戰事頻起
乃野心莽撞的後果，他得之國家教育服務公職，但藝術修習與繪畫創作
卻是他立身處事的目標，所以在解除公務之外，投入藝術教育工作，除
了在日本教導水彩外，可說從靜岡家鄉到台灣來設計美育課程，全然是
他人格展現於時空浸染其層次的表現。換言之，石川欽一郎教導台灣的
學生，不僅是水彩技法的傳授，更是修己待人的人格投注。

〖石川欽一郎〗

在台灣早期美術界，有一位日籍老師石川欽一郎，日治中期來台執教於台北師範學校，對開拓台灣的美術園地，奠定繪畫基礎，貢獻良多。藍蔭鼎、李澤藩、張萬傳、李石樵等人，都是石川欽一郎的得意門生。

石川欽一郎早年留學英國，深得英式水彩畫風。台灣初期美術團體之一的「台灣水彩畫會」，就是以石川欽一郎為中心創立於1927年。他除了畫水彩外，也喜歡歌謠，做過英語翻譯官，生平熱愛中華文化，尤其是台灣的民間藝術。在台北、新竹、台中、台南等大小城市，旅行寫生畫下許多作品，出版了一本《山紫水明集》畫冊。

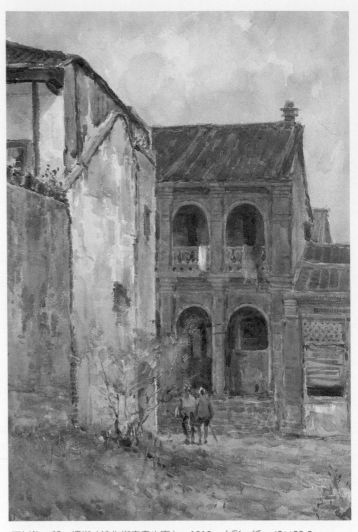

石川欽一郎　裡街（迪化街李春生家）　1910　水彩、紙　48×28.5cm

石川欽一郎簽名
與肖像

日本畫家石川欽
一郎（黑白照相
及簽名式）

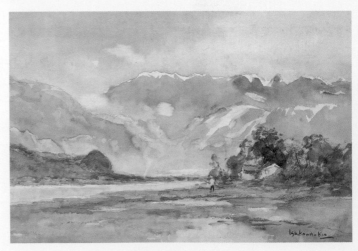

石川欽一郎　台灣次高山　1925　水彩、紙　32.3×48cm

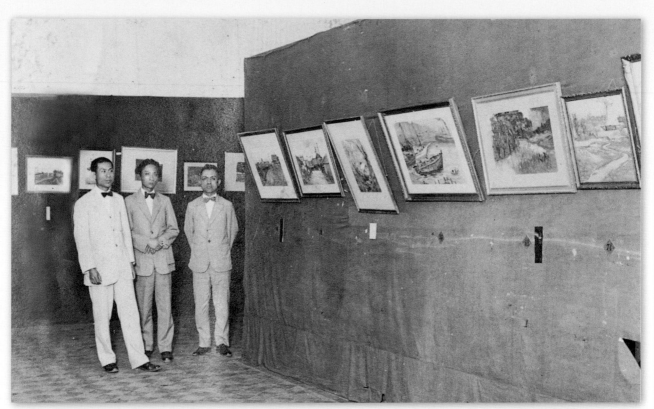

1927年，藍蔭鼎（中）與倪蔣懷（左）等攝於台灣水彩畫展會場。

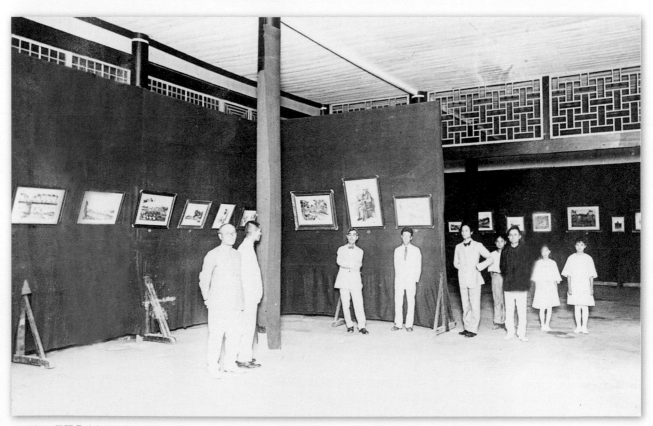

1927年，藍蔭鼎（左五）與石川欽一郎（左三）攝於台灣水彩畫展會場。（本頁二圖由藝術家出版社資料庫提供）

【「石川先生歡迎茶話會」的邀請卡內容】

　　本島畫界的功勞者石川欽一郎老師，為了蒐集畫材，重返久違三年、令人懷念的台灣島，並在台北、新竹、台中各地遊玩與寫生。近日他即將離開台灣，在此離台的時刻，希望能恭聽到一些老師對於本島畫界近況的建議，也借此機會於左記場所處與老師暢談，敬祝他的身體安康的同時亦與他道別。若能惠賜出席將甚感光榮。

地點	台北鐵道飯店
日期	二月廿六日午後六點整
會費	五十錢（請當日帶來）
報名場所	台北京町學校美術社
	（電話41401136）
報名日期	二月廿五日午後十點

備註

當天晚上預計會準備一些簡單的晚餐，為了方便準備，請以電話或書面的方式告知您的大名。

發起人　小原整
　　　　藍蔭鼎

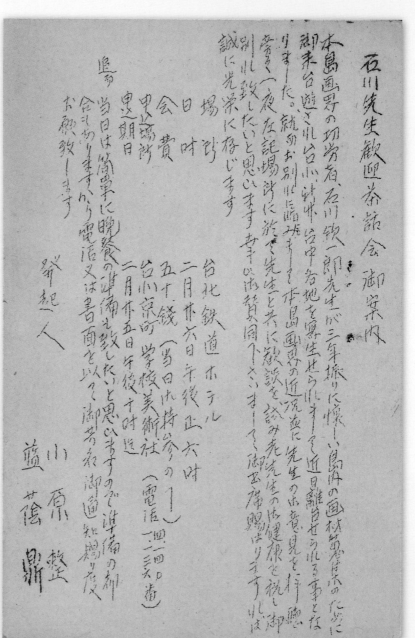

藍蔭鼎寄給林錦鴻的「石川先生歡迎茶話會」的邀請卡正反面（原件藝術家出版社資料庫藏，黃怡珮翻譯）

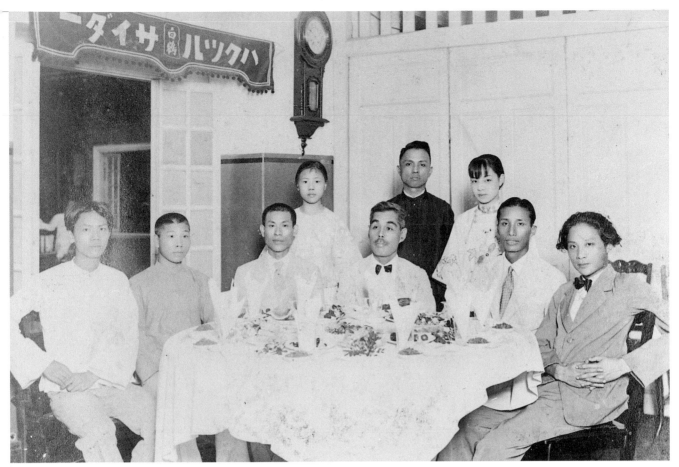

1927年，台灣美術研究
所成立聚餐紀念照。右
起男士：藍蔭鼎、陳植
棋、陳英聲、石川欽一
郎、倪蔣懷、洪瑞麟、
陳德旺。

從他的學生自動發起的「一廬會」到稍後成立的「台灣水彩畫
會」，都感受到他對人性與人權的尊重。「石川曾經留學英國、受過
西歐文化的洗禮，基本上他醉心自由、尊重人權」（楊英風語），這些
特質，除了台灣美術發展與石川欽一郎相關的倪蔣懷外，筆者老師李澤
藩的上課風範，就在全心投入了真、善、美、聖的精神，而藍蔭鼎更具
體把「真的追究、善的行動、美的表現、聖的存在」嵌在他的生活理念
上，尤其宗教性的繪畫崇拜，不改變他以自然為師的信仰，源自於石川
欽一郎的啟迪與引導。

「外師造化，中得心源」（唐代張璪語），或許可以理解藍蔭鼎追
隨石川精神的原委。自然開闊，況且季節變易有其秩序與軌跡，人倫相
處亦有先後延續，人性愛慾與自然枯榮都得欣然對應，那麼受過西方文
化洗禮的石川，教導台灣畫家的信條，就在人格、畫格之間，講究文化
層次的展現。藍蔭鼎是，李澤藩也是。尤其藍蔭鼎自受其教導後，終日
修心養性、熱愛自然，教導學生或友朋間來往，均以端莊、高雅的態度

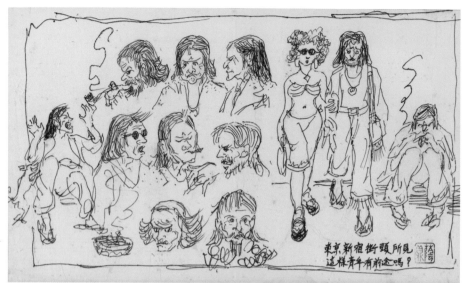

[左圖]
藍蔭鼎　東京新宿街頭所見
年代未詳　鋼筆速寫
21×34.51cm　鄭崇熹收藏

[右圖]
1935年藍蔭鼎寄給《日日新報》美術記者林錦鴻的新春賀卡（原件藝術家出版社資料庫藏）

[右頁上圖]
藍蔭鼎　夜店　1924
水彩、紙　66.5×101cm
私人收藏

[右頁下圖]
藍蔭鼎　街景　1927
水彩、紙　33×48.1cm

出現，永遠追求真、善、美之聖靈。有位年近九十高齡當年高女（北一女）的學生童靈鶴女士說：「我的老師，藍先生上課時的優雅風度令人欽羨，學生自然仰之彌高。」

　　受石川欽一郎的教導，也受宗教信仰的影響，「聖」者的藝術工作，不僅崇尚內心真誠，也要態度誠懇。「他為人誠懇，是個腳踏實地做事的人，這種氣質來自他的宗教信仰，他是基督長老教會會員，所以言語、行為各方面都極有分寸。」（楊英風語）這是很真實的描述，而形之於外的，就在行動衣飾的講究，絕對不因「熟悉」而忽視禮節，也不會因「陌生」而疏離。「佛要金裝、人要衣裝、好畫更需要適當的裝配，這兩者藍蔭鼎都做到了。」（施翠峰語），說明藍蔭鼎不論是作畫或為人處事的端重與真實，一絲不苟而且適當合宜。

　　20世紀是人性解放的時代，也是道德重整的世紀，野心家把世界秩序搞亂了，但哲學家、美學家則肩負千斤重的道德倫理講究，追求存在的意義與價值。同時，最亂的時代也是創作力最豐富的時候，藍蔭鼎受到時代的啟迪、社會發展的影響，在藝術領域裡，完成了藝術創作的理想。他融入時空變換的環境，描繪具有純粹藝術的創作，成就為台灣水彩畫宗師，在於現代性、自由性風潮被引進了台灣。

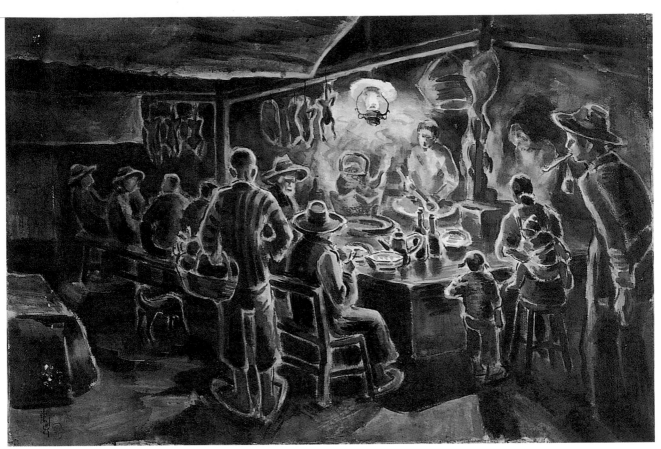

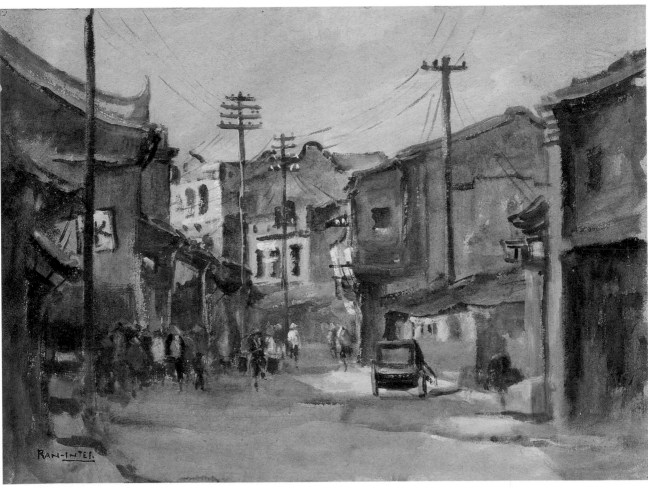

Ⅱ‧成長環境與學習歷程

畫水彩不是一件易事，

普通一般人常說畫畫打基礎，先畫水彩，再畫油畫，

我認為應該相反，先畫油畫，再畫水彩。

油畫可以塗改，水彩要一筆畫成，不能多改。

同時，水彩要畫大張的，小幅的可以巧巧妙妙處理，大張的才能顯出真工夫。

為了充分達到透明的效果，我常利用空白，從來不用白色。

——藍蔭鼎‧摘自《藍蔭鼎水彩畫專輯》

[下圖]

藍蔭鼎早年攝於畫室內的照片

[右頁圖]

藍蔭鼎　耕罷歸程（局部，全圖見P.137下圖）　1969　水彩、紙　58×79.5cm　私人收藏

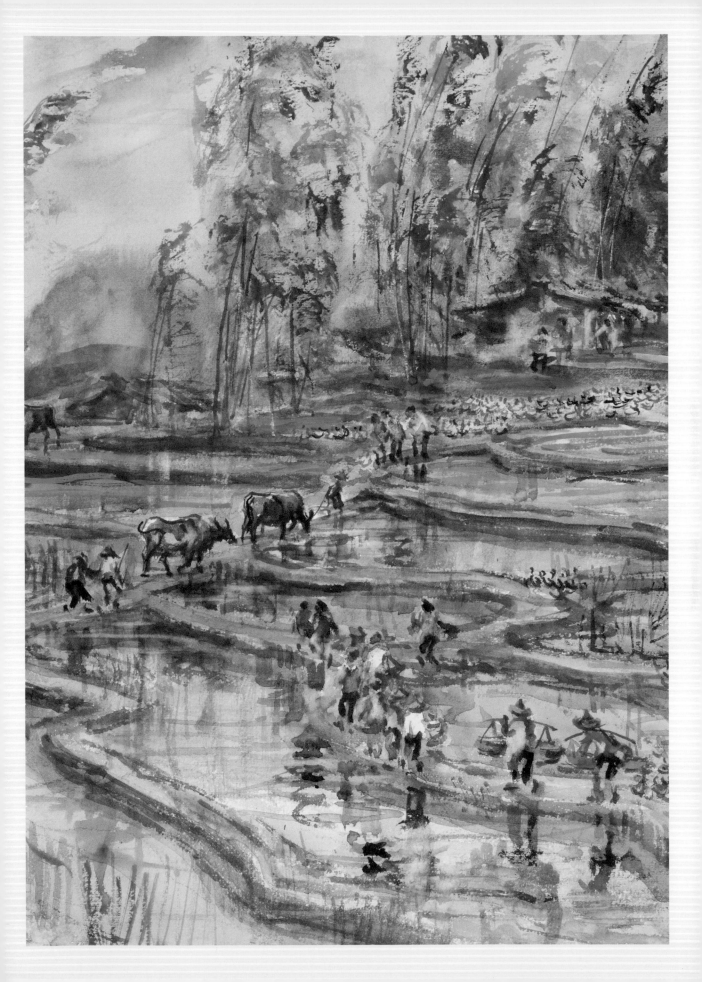

藍蔭鼎懷念的羅東
故居「阿束社」

時代孕育人才，人才創造時代。

藍蔭鼎生於1903年，初居台北，後因戰爭迭起，父親藍欽舉家遷至宜蘭「阿束社」居住，阿束社為平埔族社區，以農為生，後山竹林茂密，前庭面對海洋，風景優美，民生純樸，雖地處偏遠，然田野農舍錯落其間，似畫非畫，似雲似霧，充滿鄉情野逸之趣。這項住家環境儼然是藍蔭鼎創作的泉源，他說過：「阿束社是高山族住的地方，一片遼闊的平野，數十家環繞著竹林的農舍稀落散布其間，鄰居彼此往來都要走十幾分鐘的路」，心情如此疏散，腳程亦得其寬闊之逍遙，所以藍蔭鼎自小就有思考創作對象的動機，全然是生活環境的薰陶。

出身宜蘭農村，自小顯露藝術天分

藍蔭鼎的父親藍欽家學深厚，飽讀四書五經，曾得有秀才名銜，換言之，國學是他的學養，並有文學專長，書畫亦是當時讀書必學的項目，所謂「書畫琴棋詩酒花」，是知識分子必然要會的，經由父親親身引導文學藝術，加上母親劉治善長女紅手藝，在「藝術能量乃在天才與努力之間」，藍蔭鼎得到了環境與遺傳的優良條件，在繪畫表現朝向自然主義，在文學寫作上更得美學闡釋與知識再造的融會，這項機運相信是他的家族——尤其父母親所給予的。

但藍蔭鼎確實是個勤勉用功、又具天分的藝術家。他曾在自述中說到小時候常常看父親讀書寫字，一日復一日，有時也得到父親的指導，在父親的教導之下，也用功在漢學的研讀上，並且紮下良好的基礎，他說到了十二、三歲時，所有該讀的四書五經都讀過了。有這樣的學習歷程，就是清末民初一般未進學校，卻是日後飽學之士的典範，私塾之國

學基礎再加上聰穎敏銳與勤奮，古往今來名人甚多，如自學成材的王雲五就是一個好例子。當然還有很多成功的例子，都是從這種「秀才基石」的學習而完成的。

藍蔭鼎天縱長才，除了私塾的學習外，也進入「宜蘭羅東公學校」求學，這是日本設立的新式學校。藍蔭鼎在這裡讀書，仍然熱中於書畫學習，對於其他功課則安全過關即可，這種學習比重對於一個具有抱負的少年學生必然很優秀才能呈現，以及他自己家學教育的掌控，信心十足地完成公學校的教育。他曾在《藍蔭鼎閒談》寫道：「我一生唯一的正式學歷是國民學校六年，而獲得學歷那天的情景，也在我的腦海裡歷歷如新；那是校長在畢業典禮中所說的一句話，他說：『藍蔭鼎得了兩個第一，繪畫是真的第一名，成績表是倒數第一名』。」或許我們可以推想，藍蔭鼎專注於書畫的功夫，旁及之學科，又如何能以制式上的成績計量呢？因為同年齡的同學，如何有他家庭環境薰陶及自學的機會，他計較的是藝術創作的未來遠景。

在校求學乃在衡量自己未來發展的性向，藍蔭鼎清楚要追求繪畫上的成就，他的家人、老師也發現他在藝術方面的天賦，尤其母親的鼓勵促使到日本研習繪畫。但是出門在外，所攜帶的費用不足以註冊入學，只好站在教室外面做個旁聽生。日本老師看他在室外受凍，接納他可以進入教室聽課，這種孜孜於學習的態度，正如古話說的「精於一而敗於二三」的觀念相符，藍蔭鼎在日本習畫，就在自我要求下完成了增廣見聞，取法乎上的行動。

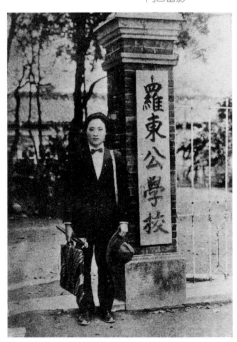

1923年藍蔭鼎站在執教的羅東公學校門口留影

得到石川欽一郎親自提攜

由於藍蔭鼎傑出之表現，1920年被聘回羅東公學校擔任美術教員，並於次年與吳玉霞女士結婚，婚後育有九名子女。藍蔭鼎學習的環境，除了父親（1922年辭世）外，

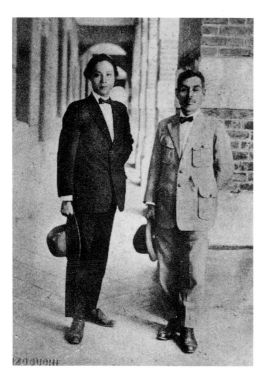

1924年藍蔭鼎和他的恩師石川欽一郎合影於台北師範學校走廊

母親是位充滿藝術美學的教育者,而他的夫人出身名門閨秀,亦能相夫教子,使他能全心投身於藝術創作,客觀條件充分,對藍蔭鼎的專心藝術工作,是一大助力。

在羅東公學校服務期間,適逢日本、台灣總督府派其高級官員石川欽一郎赴台灣全島作美術教育督導,因石川先生一向提倡美術教育是社會現代化的途徑之一。所以他來到宜蘭,羅東公學校校長認為機會難得,便請藍蔭鼎將畫作敬請石川欽一郎指導,石川看到藍蔭鼎如此精彩的作品,大為讚賞,當時石川正任教台北師範學校,便設法要藍蔭鼎到台北進修。

藍蔭鼎進入石川畫室時,是利用週末下午及週日全天上課,都搭火車往返宜蘭與台北之間,並於週六住在石川欽一郎家裡,前後有四年時間。當年交通不便,而師生情誼濃厚,若不是這位美術教育家獨具慧眼,又具優秀創作能力,如何能教導才華洋溢的青年畫家藍蔭鼎?這種師生情誼是台灣美術史上的慧光,所以藍蔭鼎曾隨石川欽一郎的學生共組「七星畫壇」,以及尊石川畫室為「一廬會」,他本人也被石川賜姓而成為「石川藍蔭鼎」、「石川秀夫」,可見其才識多麼受這位影響畫壇的日本老師的肯定,並愛才如己地付出他的惜才之情。

台灣水彩畫壇的明日之星

1928年,藍蔭鼎遷居台北,結束長途跋涉之苦,在台北師範學校進修,是校長的特准與獎學金使藍蔭鼎習畫更進一步。同時在這些很專業的學習過程上;藍蔭鼎參加「帝展」或日後的「台展」、「府展」,都得到優秀的成績,甚至被認為是台灣水彩畫壇的明日之星。

1927年,藍蔭鼎特殊優秀的表現,被總督府文教局與石川欽一郎再度推薦到日本,以旁聽生身分到東京美術學校與京都美術學校進修,

[右頁上圖]
藍蔭鼎 晚歸
1927 水彩、紙
第1回台展作品
[右頁下圖]
藍蔭鼎 北方澳
1927 水彩、紙
第1回台展作品

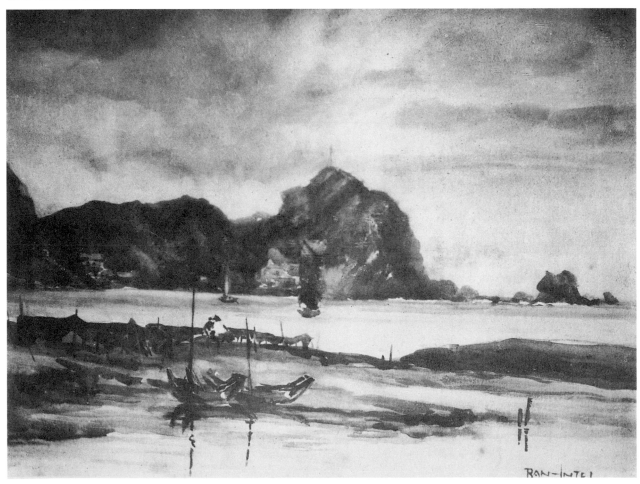

藍蔭鼎　港
1930　水彩、紙
第4回台展作品

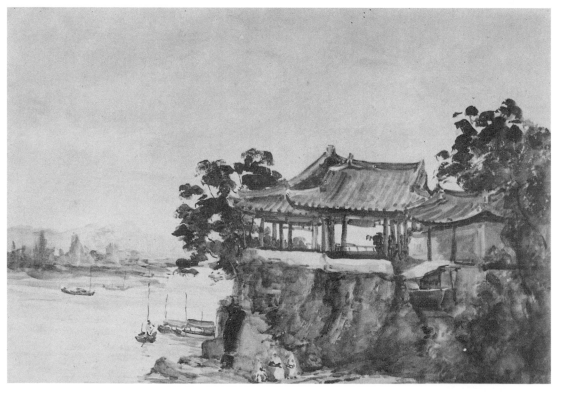

藍蔭鼎　練光亭
1928　水彩、紙
第2回台展作品

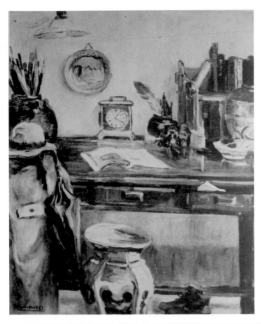

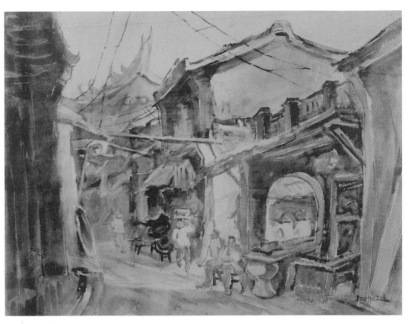

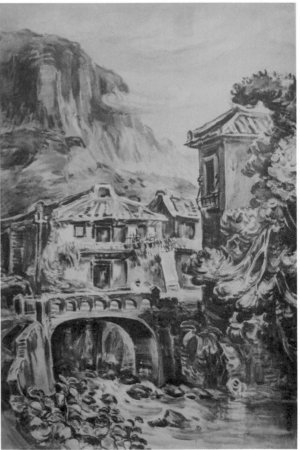

[左上圖] 藍蔭鼎　書齋　1929　水彩、紙　第3回台展作品
[右上圖] 藍蔭鼎　商巷　1932　水彩、紙　第6回台展獲「台日賞」
[左下圖] 藍蔭鼎　斜陽　1931　水彩、紙　第5回台展作品
[右下圖] 藍蔭鼎　傾聽溪聲（無鑑查）　1938　水彩、紙　第1回府展作品

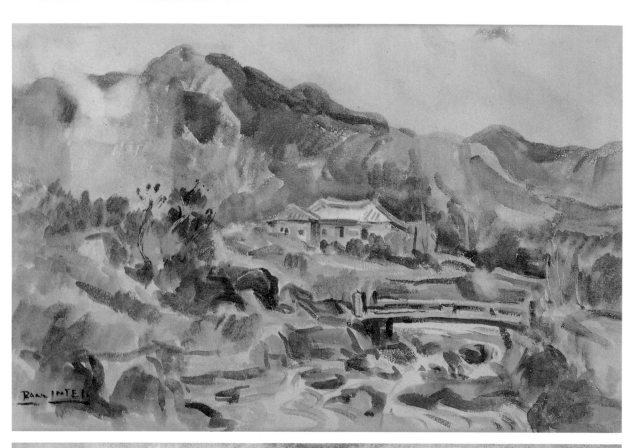

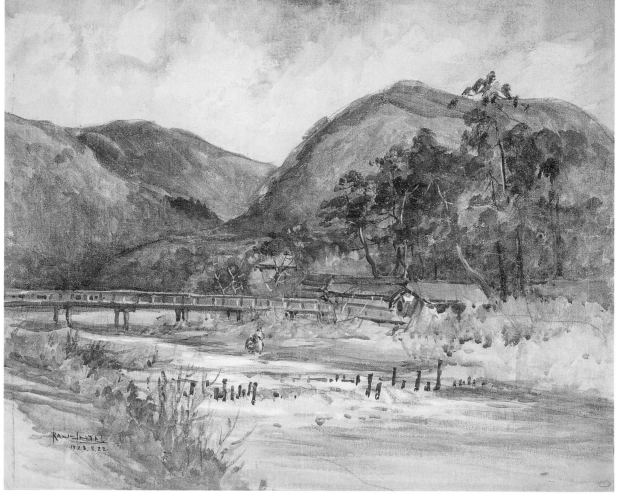

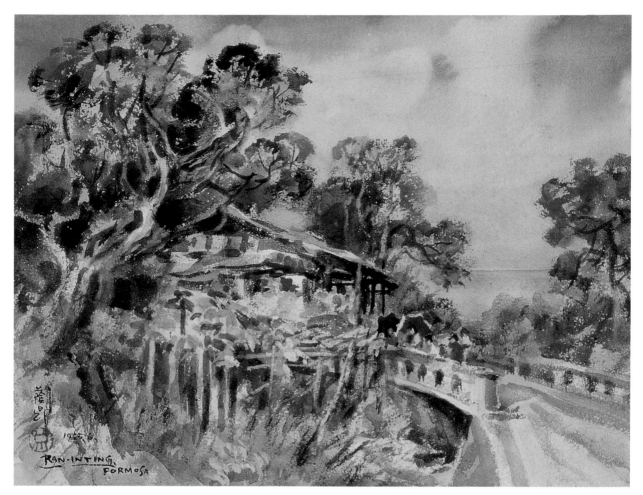

藍蔭鼎　風景
1955　水彩、紙
27×34cm
林清富收藏

使他的畫藝更上層樓。這時候，藍蔭鼎已不是參加「帝展」就能滿足目的，而是放眼成為畫家的理想何時實現。他1929年起到1945年，先後被薦為第一高女、第二高女美術教師，1931年並在第三中學（三女）教書，至今仍有受教的學生回憶：「風度翩翩的藍蔭鼎是大家仰慕的老師」，可見藍蔭鼎自身的造詣與勤奮工作的熱忱，乃是石川一門的傑出者。

　　上述是日治時代的環境，日本在全面社會改革的氛圍下，美術教育成為替代道德教育，或是人心教育的具體課程，美感的傳達以美術品作為生活視覺感應的對象，所含有的心靈哲思與物象靈化有很大的關係。藍蔭鼎水彩畫創作來自天才的驅使，也是鄉紳高雅的奉獻，雖然學習過程中並不太順暢，但受到視他如己出的石川欽一郎的鼓勵與指導，對於公共事務，以及美術教育的努力，在1945年以前就奠定良好的基礎。

　　台灣光復後，中華文化再度成為教育的主軸，原本就接受私塾教育

［左頁上圖］
藍蔭鼎　草山泉音
1935　水彩、紙
33×50.5cm
［左頁下圖］
藍蔭鼎　風景
1928　水彩、紙
53×65cm
私人收藏

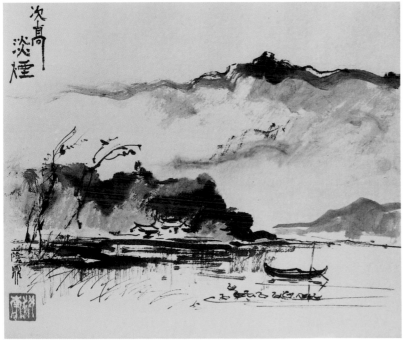

的漢學基礎，使藍蔭鼎很快就
融入了中華文化的主流社會。
之後，得知他關心農民生活，
當年國民政府因受到戰敗從大
陸退守台灣的省思，對於土地
改革特別關心，因為美國協防
台灣的防衛關係，對於美援的
應用，諸多投在農業復興方
面，盼使豐衣足食的理想能早
日實現。

因為美國勢力的牽引，
政府也大力提倡國際化的優先
政策，不論哪個行業，英文能
力是值得學習的，藍蔭鼎感受
到這股力量的必要，所以在提
倡農業生產時，因與美國人的
接觸需要開始學習英文，且成
效良好，在日後應邀到白宮開
畫展時用英文致詞，使他更能
接近國際社會的核心，在此更
可看出他的學習毅力與才華表
現。

[上圖] 藍蔭鼎　新高山　1935　水墨淡彩
[下圖] 藍蔭鼎　次高淡煙　1935　水墨淡彩

[右頁上圖]
藍蔭鼎　淡江夕照　1935　水墨淡彩
[右頁下圖]
藍蔭鼎　鄉村小鎮　約1950-1960　墨水、紙
這一片山坡圍繞的低矮平房，是典型的台灣村
落景象。

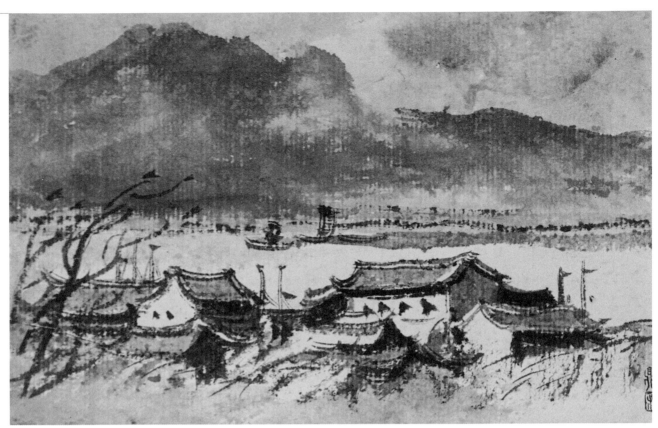

III · 土地、鄉情、時代 追求真善美聖精神

真的追究，善的行動，美的表現，聖的存在。

——己酉盛夏佳日　藍蔭鼎書（1969年）

藍蔭鼎作畫，大都取材台灣鄉村、山林與陽光充沛的原野。作品中，洋溢著他個人對鄉土的喜悅與迷戀，他的藝術和生活是一體的，藍蔭鼎在1969年書寫了上面的四句座右銘。而他的繪畫則告訴我們如何去追求一種真善美聖的境界。

[左圖]
藍蔭鼎（中）任豐年社主編時，與第一任農復會主委兼豐年社發行人蔣夢麟（左）合影。
（豐年社提供）

[右頁圖]
藍蔭鼎　玉山瑞色
（局部，全圖見P.130）
1971　彩墨、紙
68×133cm　私人收藏

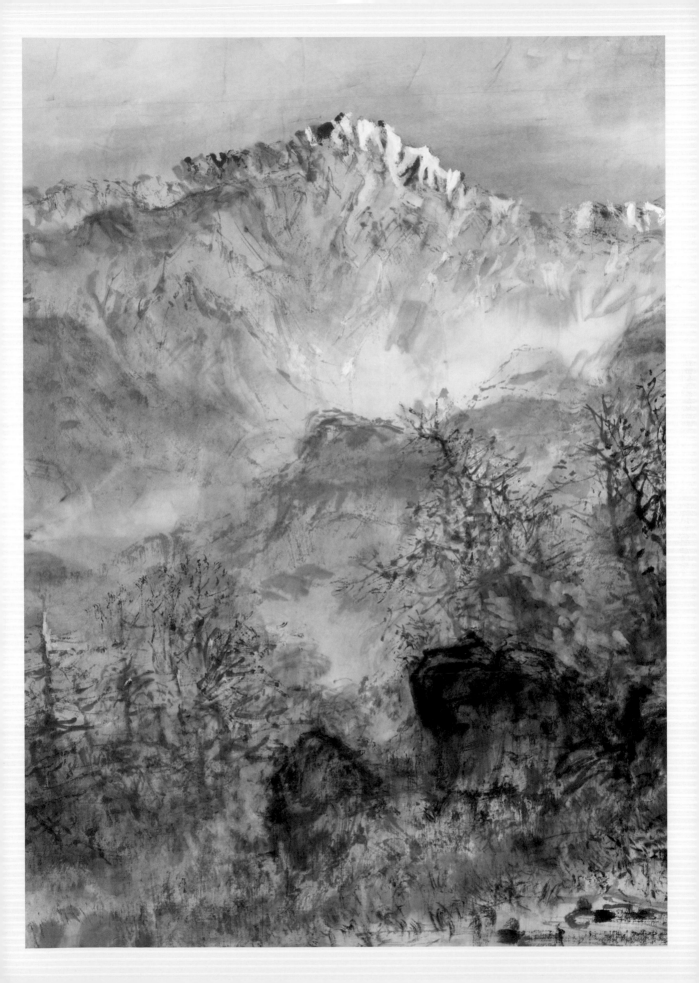

描繪農村景色，
任《豐年》雜誌社長

　　一位關懷農產事業的智慧者，必然有超越現實的理想，所以協助台灣農業的發展，照顧農民似乎成為藍蔭鼎不可推卸的責任，除了他來自農村、喜愛農村，感懷濃郁的鄉情而創作大都以農村景色，以及民俗廟會為首選的題材，當政府在推行農村改革、復興農村時，他也投入改善農村的工作，並且請求美國當局提供更多資源。其間涉及到行政與政府組織的手續，農村改造，沒有完全依照藍蔭鼎的理想實施，但當時他感動了一位美國友人許伯樂（Robert Sheeks），他本人喜愛藝術，了解藍蔭鼎的理念，以及畫作的份量，所以積極向美國爭取農村建設的經費，實施農村改造。這項工程後來由農業復興委員會合併工作，亦即沿襲日治時期，就有多項農民相關的雜誌，也是提高農民知識與增加生產技法傳授，因

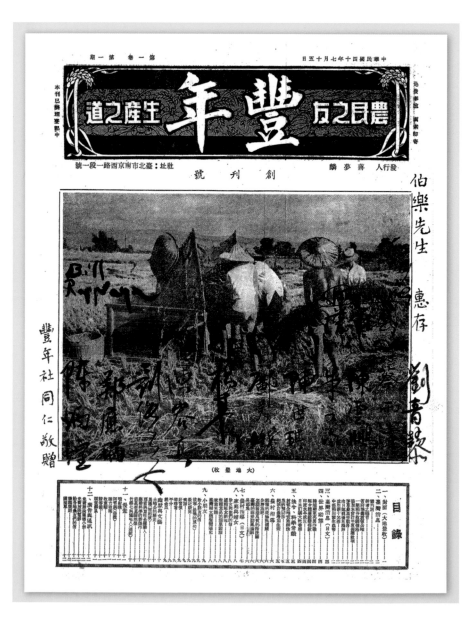

約1951年，藍蔭鼎（左）與楊英風（中）在豐年社時的工作情景。（楊英風藝術研究中心提供）

擔任豐年社主編的藍蔭鼎（中）與豐年社發行人蔣夢麟（右）合影。（豐年社提供）

[左頁圖]
《豐年》創刊號。此刊物於民國40年7月15日出版，此為豐年社同仁致贈許伯樂的簽名紀念刊物。圖片右方隱約可見藍蔭鼎中英文之簽名。（豐年社提供）

藍蔭鼎　彰化銀行台中總行
約1954　水彩、紙

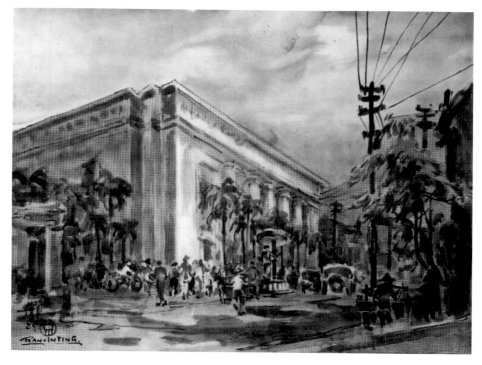

藍蔭鼎主編的《台灣畫報》第
1屆台灣省美術展特刊號封面
（1946年10月出版）（何肇衢
提供）

而創立《豐年》雜誌，由藍蔭鼎擔任社長及相關的編輯，他一方面設計
封面、一方面撰寫文字，並請楊英風擔任編輯。在《豐年》內容上，筆
者記憶所及，它是深入農村、有圖有畫、有文有藝術的民間刊物，對台
灣農產復興貢獻很大。

　　身為一位畫家，藍蔭鼎對社會責任提出理想，並全力以赴的精神
感動了國人，也感動了國際人士。日後藍蔭鼎除了繼續創作繪畫，也為
相關雜誌、報章撰文或圖文解說台灣應有的美感環境，不厭其煩地付

藍蔭鼎為彰化商業銀行1955年
月曆所繪的水彩畫四幅（彰化
銀行提供）

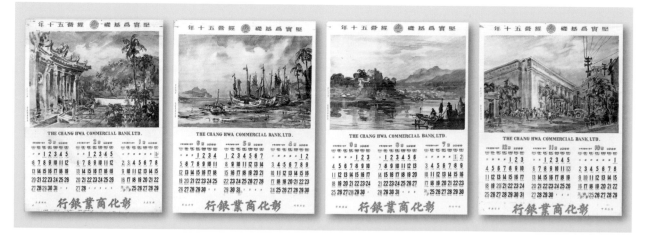

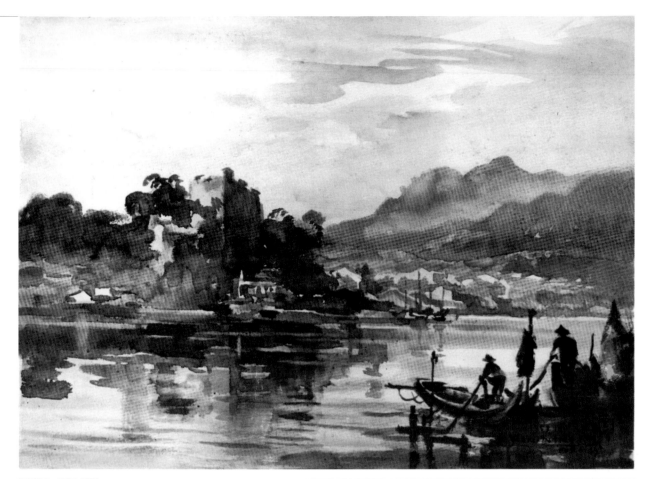

藍蔭鼎　淡江夕照
1953　水彩、紙
（為彰化銀行刊物所畫
封面，彰化銀行提供）

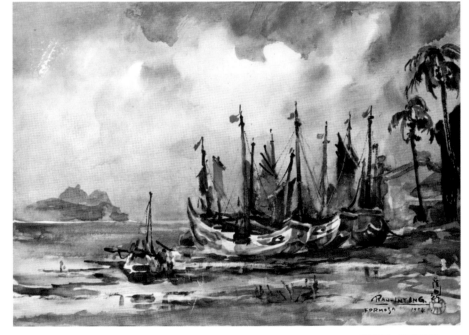

藍蔭鼎　旗後歸帆
1954　水彩、紙
（為彰化銀行刊物所畫
封面，彰化銀行提供）

出對社會的關懷，如他曾為彰化銀行的刊物畫封面，為《中國時報》撰寫「畫我故鄉」，圖文並陳，都是一般畫家很難做到的事，尤其他文筆通暢、畫藝精湛、任誰看了都會喜愛喝采。接受日本教育，卻能以中文書寫散文，用英語對國際發聲，在在說明了他才智過人外，理想與用功更是他成功的途徑。

【藍蔭鼎撰畫圖文並茂的《畫我故鄉》】

1979年出版的藍蔭鼎著作《畫我故鄉》封面　　　《畫我故鄉》內頁書影之一

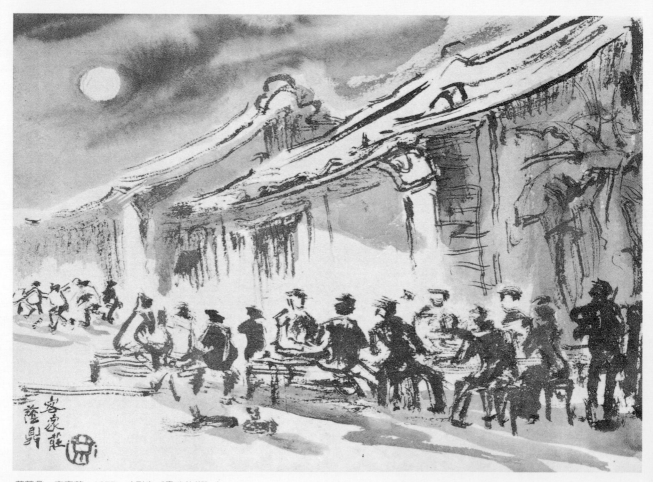

藍蔭鼎　客家莊　1977　（引自《畫我故鄉》）

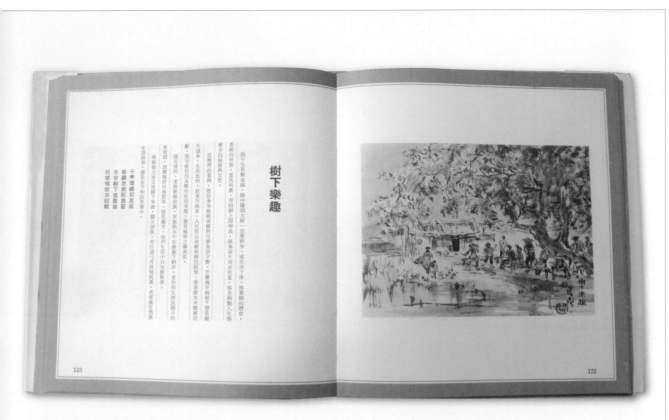

《畫我故鄉》內頁書影之二

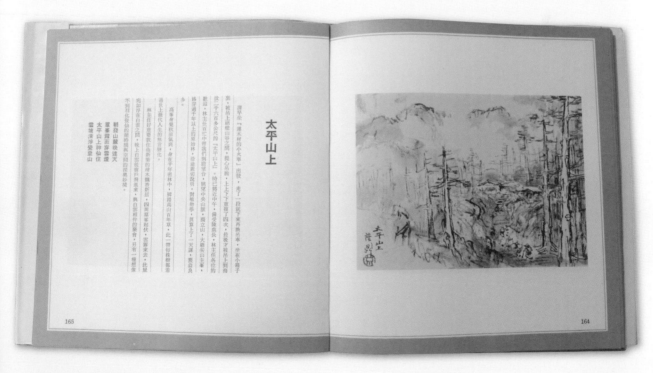

《畫我故鄉》內頁書影之三

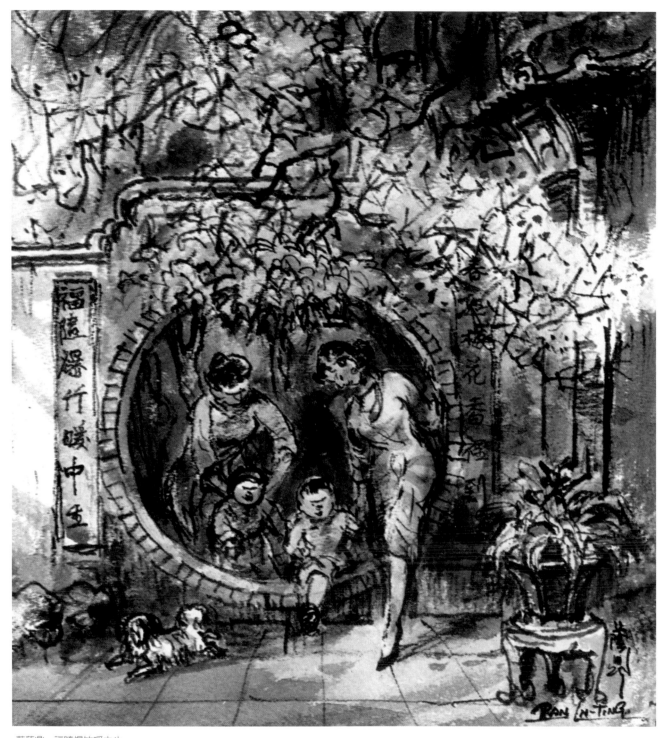

藍蔭鼎　福隨爆竹暖中生
1964　水彩、紙
（為彰化銀行刊物所畫封
　面，彰化銀行提供）

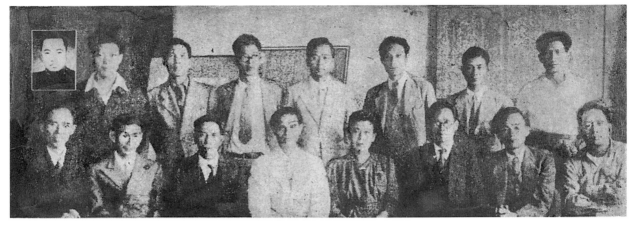

1946年，第1屆台灣美術展評審委員合影。前排左起：林玉山、顏水龍、李梅樹、陳澄波、陳進、廖繼春、李石樵、楊三郎。後排左起：陳清汾（框內）、陳敬輝、劉啟祥、郭雪湖、林之助、藍蔭鼎、蒲添生、陳夏雨。（藝術家出版社資料庫提供）

1946年，第1屆台灣省美術展評審委員簽名。中央為藍蔭鼎的簽名。

赴美訪問、寫生、展畫，揚名國際友邦

　　由於藍蔭鼎才情過人，熱心公益，畫藝精美，所以聲名在外，不論是國內的學術機構聘任他擔任各項審議委員，或社會團體也邀請他擔任公益代表，同時得到最高領導人的重視與尊敬，並推薦作國際外交的任務，各個駐華大使、夫人請他出面介紹台灣繁榮之象，以及他畫作以描

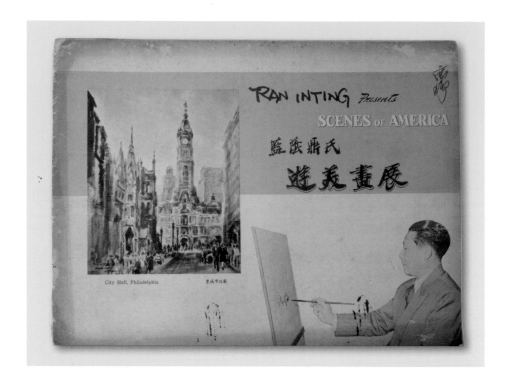

寫台灣，作為代表中華文化、鄉土情懷的作品，應邀到美國白宮展覽及東南亞各國訪問。加上他流利的外文能力，常年到世界各地考察寫生，使他在繪畫題材選擇上，更趨於喜愛台灣民間景象的寫生。

　　要特別一提的是，他因在豐年社出版《豐年》雜誌關心農家，成效卓著，深受各界肯定。並得到美國國務院的邀請，訪問美國四個月，在華府國際大廈舉行畫展，受到熱烈的歡迎與推崇，美國總統艾森豪在白宮接見，他以〈玉山瑞雪〉畫作呈獻。之後一面寫生、一面考察，將美國勝景盡入畫面，以熟練精巧的水彩畫，表現西方建築與人文之美，前後共有十次展出、二十二次演講，他以藝術家身分受到崇高的尊敬與殊榮。

　　之後他聲名大噪，但藝術家的本性乃存在一股美感追求的動力上，無暇做太多的應酬與閒談，倒是在宗教信仰影響下，性情孤高成為他為人處事之不二法門。但不是高傲不近人情，筆者曾聽他講演，他表示物有始終、親有五倫，必須要在秩序、倫理上堅持行為的純潔。對於孝親尊長或團體約束甚為在意，若有違反倫常，他必嚴加譴責。他認為畫家的創作必須具備客觀的形式條件才能傳達美學意涵，並非堅持自己的想

法，不管他人的認知而一味抽象下去。所以他不收學生卻愛交朋友，有條件地談論藝術美的種種，包括文物的收集與詮釋美感。同時，他的鄉土情懷成為他收集台灣原住民文物，以及中國古器物的動機。

文物蒐集，其精緻者必得天才創作而形成。不論是新舊文物與品類、凡有其特殊記號者，藍蔭鼎賞玩再三，愛護有加，亦擇取收藏，並及於維護古蹟與自然物的態度，

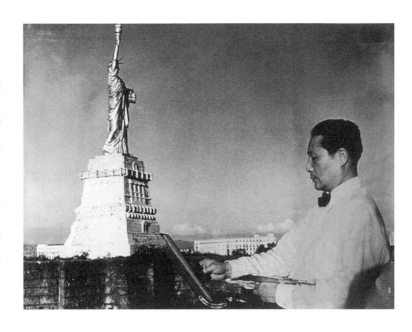

藍蔭鼎攝於中山北路時代的畫室（許伯樂贈，鄭崇熹提供）

令人欽佩。在數十年前就有文物維護觀念，藍蔭鼎是大力提倡者；另一位喜愛古文物的施翠峰教授每於看到這些文物或古蹟遭破壞時，便感嘆

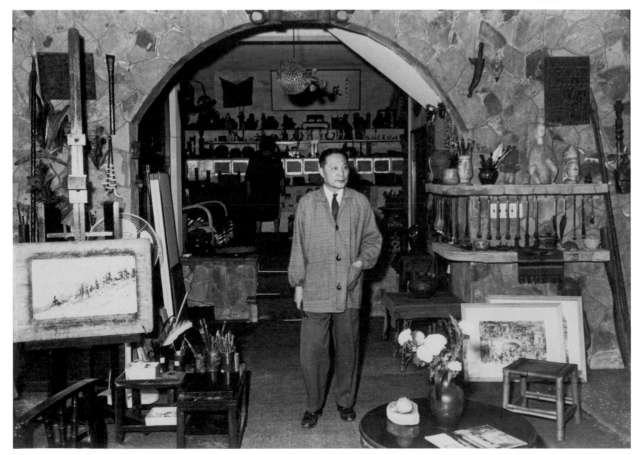

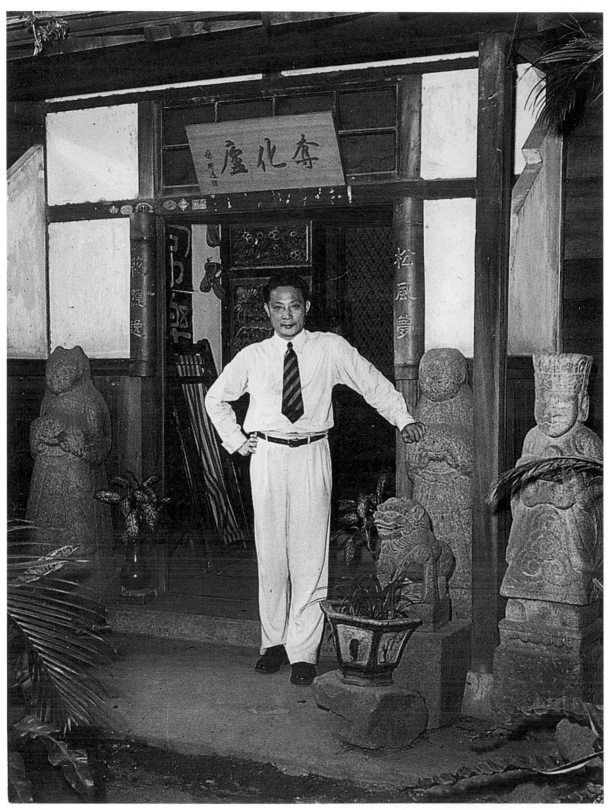

一踏進藍蔭鼎屋子的大門，就會看見十來尊的古怪石像。據估計，它們來自中國和韓國各地，原來是鎮守古墓的石像，後來都成了藍蔭鼎的摰友。（許伯樂英文解說，鄭崇熹提供）

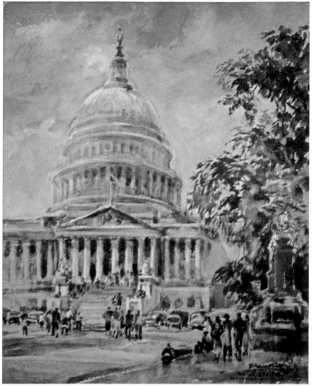

連連。藍蔭鼎則在旁安慰：「不要灰心，再接再厲，保護古蹟，將來可能變成我們兩個人的專利！」（施翠峰語），由此可見藍蔭鼎是如何以文化復興，保有美好文物的責任自居了。

由於藍蔭鼎熱心公益，自身學養使日常生活保持優雅，又是一位頗具台灣本土性的水彩畫家，除了作畫外，幾乎沒開班授徒，也不再到學校擔任教員，他的選擇是當畫家，當有智慧有創意的畫家，熱心助人卻有選擇的人格畫家，所以聲名遠播獨得「傑出名家」的封號，那份暖暖含光的氣質風靡藝壇。因此得到除美國外的使節、夫人的造訪，也紛紛邀請他到該國訪問或旅遊寫生。

[左上圖]
藍蔭鼎這間接待室裡最吸引人的是中國式的石雕和壁飾，彷彿使人預先窺見了藍蔭鼎畫室裡的作品風格。（許伯樂英文解說，鄭崇熹提供）
[右上圖]
藍蔭鼎　華府國會大廈　1954　水彩、紙
[右下圖]
藍蔭鼎與夫人一起賞畫，攝於中山北路一段三條通的畫室。（何肇衢提供）

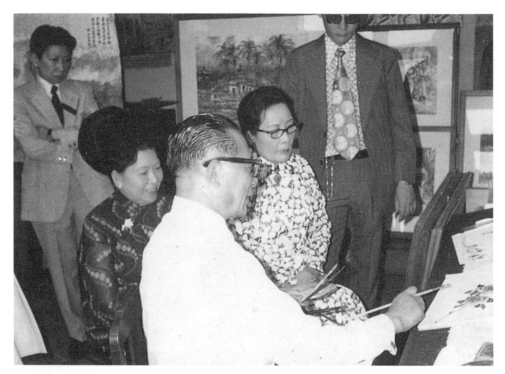

水彩畫家藍蔭鼎一生以藝術來推展國民外交，蔣宋美齡女士曾隨他習畫，此相片攝於藍蔭鼎的鼎廬畫室。左起：孔二小姐、藍蔭鼎夫人、藍蔭鼎、蔣夫人、蔣孝勇。

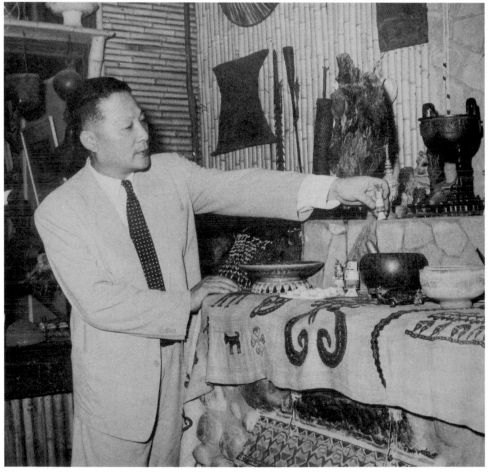

藍蔭鼎喜好收藏文物藝品（《RAN IN-TING'S TAIWAN》藍蔭鼎英文畫冊中照片）

追求真、善、美、聖藝術家本色

　　這種名滿國際友邦，促進國際邦交的成績，是無人可及的殊榮。1955年蔣宋美齡女士開始移樽就教學習藍氏水彩畫風；遂使他的行程布滿國際友邦，如菲、韓、日、泰等國，甚至應邀到中美洲、歐洲訪問，不論是教皇或各國元首均相當重視，使這些友邦了解藍蔭鼎所代表台灣藝壇的意義。他的「鼎廬」是台灣接待外賓的熱絡場所，同時「鼎廬」的文化產值，除了為政府提供民間的文化活力外，藍蔭鼎在這間名宅撰文的《鼎廬閒談》、《鼎廬小語》給國人留下不可磨滅的記憶。文采繽紛的內容，除了探討人生美學外，對於社會現象的描述與期待躍然紙上。對畫壇認為他的高調驕傲有釐清的作用。事實上，從他描述文字中，知道他沒時間做過多的應酬，因為他要創作；也沒有意外的邂逅他人，因為他要思考。他有社會發展的使命、有創作不輟的活動，他關心

藍蔭鼎畫室一隅。藍蔭鼎不僅是畫家，也是原住民藝品的鑑賞家，這裡擺著的便是他自己的一些作品和部分藝品收藏。（許伯樂英文解說，鄭崇熹提供）

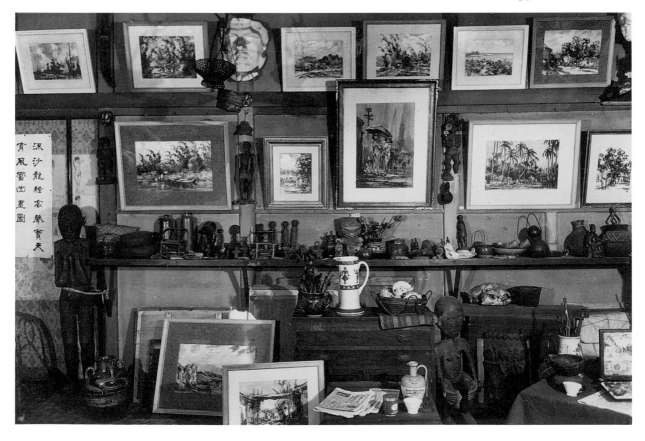

【鼎廬與《鼎廬小語》】

　　「鼎廬」為藝術家藍蔭鼎稱呼自己寓所的名稱，而當時的藝文人士也經常在此處交流。藍蔭鼎起先居住於台北市中山北路一段的巷內（日治時期俗稱的「三條通」），當時的居所就在一棟日式宿舍內，這便是「第一鼎廬」。1965年遷居士林銘傳大學旁山崗上的「第二鼎廬」，及至1979年去世為止。藍蔭鼎發表於報刊雜誌的文章更集合為《鼎廬小語》。他的生活筆錄共集結成三書，即：《鼎廬小語》（上、下冊，1974）、《鼎廬閒談》（1977）、《畫我故鄉》（1979）。前二者大致是出於個人的思考和觀察，暢言生活中的真、善、美的小品集；後者則是以一篇篇短文，解說一幅幅描寫台灣風土民情的畫作，結尾並配上打油詩，饒富趣味。

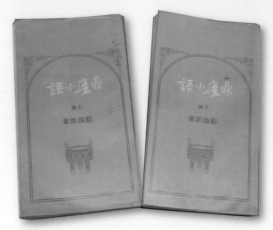

《鼎廬小語》上、下冊書影。此書集結藍蔭鼎在報章雜誌發表的文章，於1974年出版。

[右頁上圖]
1976年，藍蔭鼎的畫室「鼎廬」（何政廣攝）
[右頁下圖]
藍蔭鼎畫室「鼎廬」牆上的石雕佛像與畫筆（何政廣攝）

[左圖]《鼎廬閒談》一書封面。此書集合藍蔭鼎之所聞所感，於1977年出版。
[下圖] 1977年，藍蔭鼎畫室一景。（何政廣攝）

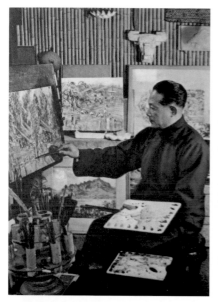

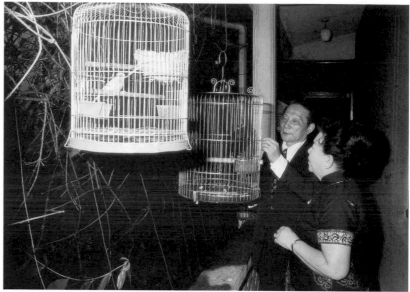

水彩畫家藍蔭鼎作畫情形
（何肇衢提供）

藍蔭鼎及其夫人玉霞一同賞
鳥，顯現伉儷情深。（1976年
藍蔭鼎提供藝術家雜誌社）

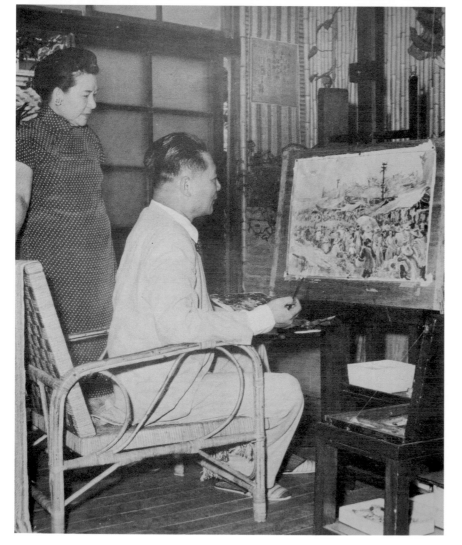

藍蔭鼎作畫神情（《RAN
In-Ting's TAIWAN》藍蔭
鼎英文畫冊中照片）

社會秩序，尊重倫理，放眼國際，追求時代的精神文明。所以對在嚴肅中衡量社會現象，尤其他事母至孝，若有人不尊重長輩，也必遭他嚴厲反應，若有人不忠不義，他也會義憤填膺譴責不肖等等，這樣的性格就是藝術家本色，也是他能提倡「眾樂樂」的群體「仁、義、忠、信」或「真、善、美、聖」的由來。

這位頗有儒家倫常與基督聖愛心胸的人，對於自己「嚴以律己，寬以待人」的要求，對朋友則是推心置腹。只因為藍蔭鼎往來無白丁，相交無俗客，所以顯得不可親近。事實上，繪畫創作才華洋溢，為人處事忠誠熱心，而且才智過人，處理公事有條不紊。國際交往，促發友邦對台灣

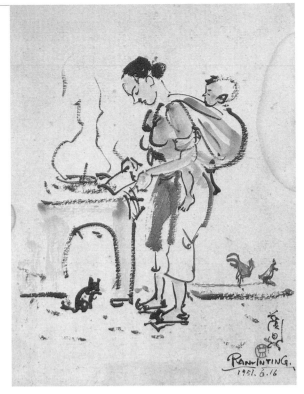

[上圖] 藍蔭鼎　懷念母親　1951.6.16　水彩、紙　許海濱收藏
[下圖] 藍蔭鼎　城市風景　1955　水彩、紙

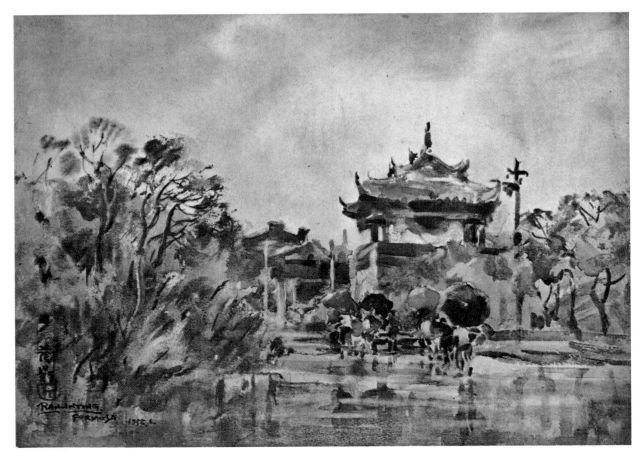

臺灣名勝巡禮（10）赤崁懷古　藍蔭鼎畫　施翠峰文

臺灣名勝巡禮（…）香蕉草山　藍蔭鼎畫　施翠峰文

臺灣名勝巡禮（18）曲水寄情　藍蔭鼎畫　施翠峰文

臺灣風光（23）古代馨香　藍蔭鼎畫　施翠峰文

臺灣名勝巡禮（11）水鄉風光　藍蔭鼎畫　施翠峰文

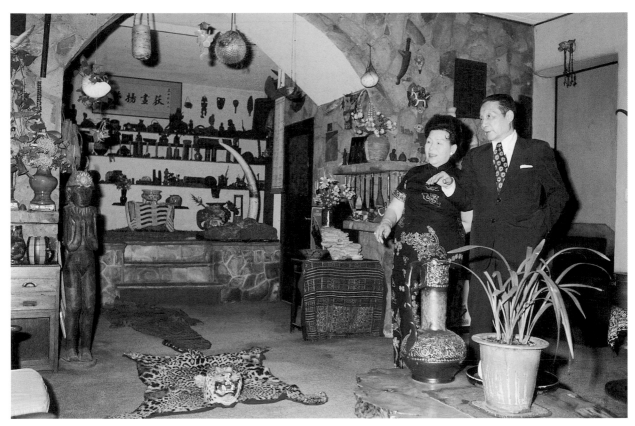

藝術文化的理解，增強外交的內涵；國內公務，包括其任職的學校，均
有傲人的經歷，在農復會主持《豐年》雜誌，宣導農業知識，成就了農
村的復興。一直到1973年被任命為中華電視台董事長，當年的總經理劉
先雲說：「好個謙謙君子，如沐春風，又得及時雨的領導者」，這種洞
悉機先以服務社會的胸懷，豈是揮筆積彩而自覺良好者可比？

　　這位出自農村的藝術家，明白「土地、鄉情、時代」的重要，更
注重「真、善、美、聖」精神的掌握。一生充滿對農民生活關懷，追求
鄉土之美的大畫家，在任職中華電視台董事長時，提出必須有「今日農
村」的節目，而辭世前又以「畫我故鄉」為創作的主軸。若要寫美術
史，必然要有「社會環境特性」的條件下，尋求社會意識、共鳴的作
品，才能被提及，那麼，藍蔭鼎在繪畫藝壇的地位，是不是一位頂峰掌
大旗者呢？相信在分析他的畫作之後，必能品味他創作的美學濃度，也
能提出台灣文化的優質成分。

IV · 繪畫美學與實踐

做畫家要虛心，不要自作聰明否則就不進步。

謙虛看別人的畫，自然可以得到營養。

我從來不批評人家的畫，

因為我本身不是批評家，我是畫家。

—藍蔭鼎·摘自《藍蔭鼎水彩畫專輯》

[下圖]
1975年，畫家坐在畫架前接受訪問。（何政廣攝）
[右頁圖]
藍蔭鼎　新年舞龍（局部）　1952　水彩、紙　82×56cm　鄭崇熹收藏

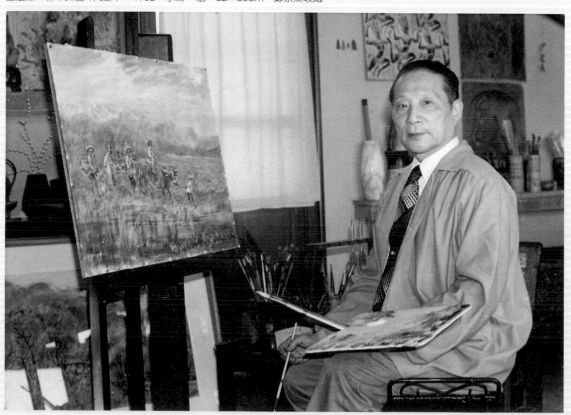

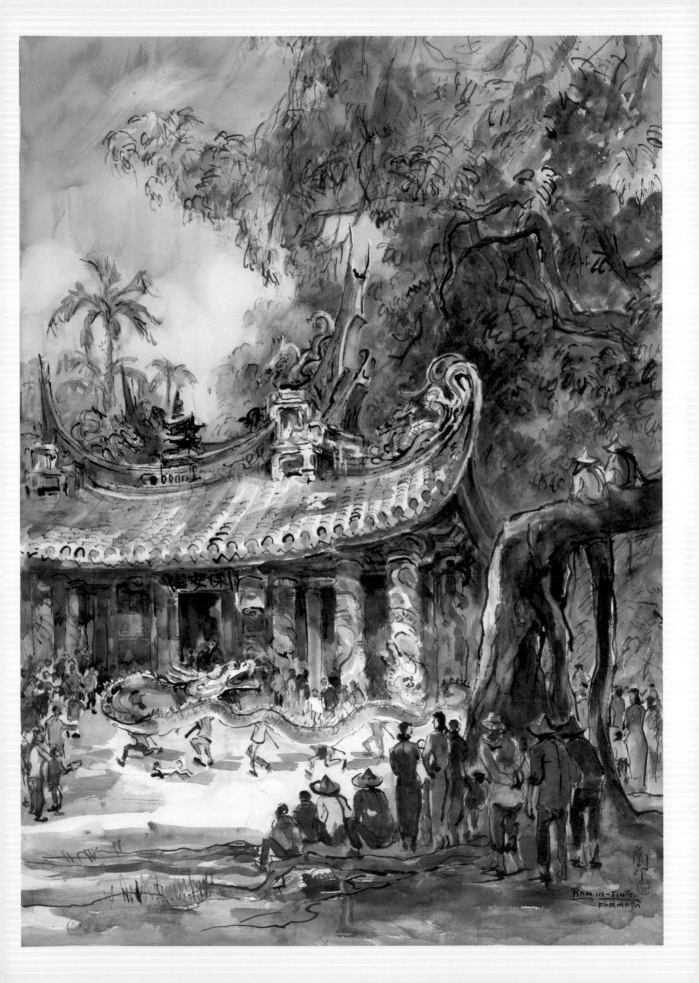

RAN IN-TING
FORMOSA

1998年「真善美聖——藍
蔭鼎的繪畫世界」於國立
歷史博物館展覽現場（藝
術家出版社資料庫提供）

筆者任職國立歷史博物館時，1998年1月曾為藍蔭鼎舉辦一次規範較完整的紀念畫展，題目是「真善美聖——藍蔭鼎的繪畫世界」。曾撰文把個人對他繪畫藝術的看法歸納為四點。（1）從感性出發的鄉村美學。（2）擁抱自然的東方美學觀。（3）以人為主的風景美學。（4）呼應著世界脈動的本土氣息。對於這樣的特質分析，在今天看來仍然是他繪畫的重點。唯這些繪畫美學的特質呈現是如何產生的？如何應用技巧？以及才情湧現於筆端的豐富性則較少提及。茲以補充的方式再次面對藍蔭鼎畫作的感應，當有所助益。

繪畫美學是藝術家創作時的觀念依據，也是藝術為何「這樣」畫，或為何不「那樣」畫，都必須有藝術個人的美學素養。那麼美學素養是什麼呢？它必須是個人的知識見解、情感依附、思想主張，以及技巧能力的展現。若美學感應也是藝術表現的能力，那麼美學一定要可閱讀、探索，可明白的故事或經驗，是藝術內容的具體呈現而所應用的形式，它必須是有機的符號，正如文字應用是文學創作的條件。相對的說法，用某一形式創作藝術內容，就是作者全人的表現，形式成「有意義的形式」（貝爾〔Clive Bell〕語），形式所構成的直覺（克羅齊〔Benedetto Croce〕語）與情感，也是蘇珊‧朗格（Susanne Langer）所謂的形式機能，說明畫家的內容表現，就是對形式選擇的應用。

藍蔭鼎水彩畫的美學表現與特色

　　有形式的選擇，有想畫的畫，藍蔭鼎的藝術表現，就在二者之間做到情思植入表現技法核心。從開始有興趣於中國文學與書畫學習時，便有藝術情感的移入與抽離，不受視覺虛幻的指導，而呈視覺美感的再生。因此，以現有的畫作中再補充說明，從水彩畫美學與表現幾項特點，當有助於了解這位大畫家才情的展現，證明他是台灣繪畫史上的巨擘。

（一）技法運用

　　藝術創作者，除了要有智慧、學養、主張與超人的才能外，精良的技巧配合及對物象的敏感度，將描繪物象靈化，也是成為畫家的必要條件。

　　技巧來自本能與學習，有一大半是天才，然後勤加練習才能「熟能生巧」，而這「巧」是美好適當與靈動。猶記得筆者在藝專就讀時，曾問教素描的陳敬輝教授：「為何藍蔭鼎的人物素描畫得那麼生動？」陳教授沒有正面回答，他說：「有些是興趣，有些是天才，有些則要眼到、心眼、手到。」因為在美術專業學習上，諸子百家

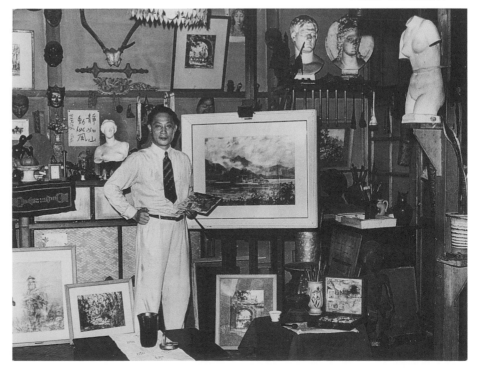

畫室是藍蔭鼎的世界和聖殿，這裡是他整天研習和作畫的地方。（許伯樂英文解說，鄭崇熹提供）

65

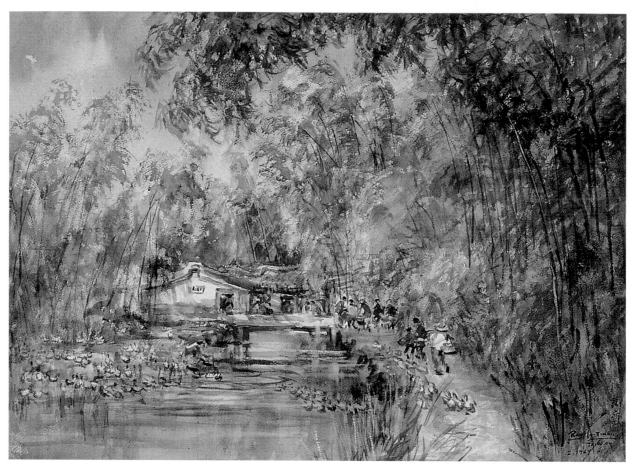

藍蔭鼎
深居幽簧
1961
水彩、紙
57×77cm
私人收藏

的畫法都是學習的對象。而藍蔭鼎的畫作給我們印象是何等的高貴、精良，何等的自然適性，觀賞者很自然會研究他的技法本領是如何修煉純青的。

茲以下列幾項特點來欣賞他技法精確使用的方式：

首先可從人物畫看到他素描能力的表現。人物素描著重在人物「動態」、人物「結構」、人物「表情」、人物「情境」的特寫。「動態」就是人的動作方向，以及人在活動中剎那的轉動，更具體地說是人物的生態，在「生」的「趣」味之下，產生人性共鳴。藍蔭鼎在〈市場風景〉（即〈永樂市場〉）的大畫作中，不論單人、雙人或群像，動態的掌握已明確呈現他素描功夫的精確。「結構」也是人物畫的描繪重點，包括人的疏密安排，人的比例漸層，或人的遠近繁簡都是素描能力的展現，藍蔭鼎除了市場畫作的生動描繪外，往往在畫作上點景人物，也出

神入化地展現其才能，
若不講求素描的結構，
如何能畫出美巧的畫
作？「表情」的素描，
藍蔭鼎化繁為簡，從動
能配置安排人物的耳目
點染、唯妙唯肖，或市
場生意對話的論斤論
兩，或母子逛市場的需

藍蔭鼎　養鴨人家
1977　水墨、紙

求動作，都說明他對人物表情有過人的觀察，即使是〈養鴨人家〉中鴨
子的表情與飼養者互動的關係，他也把這些影像擬人化了，令畫面活潑
生動。至於「情境」的素描表現，幾乎是繪畫形式的綜合運用，看到廟

藍蔭鼎　養鴨人家
1955　水彩、紙
56×86cm　私人收藏

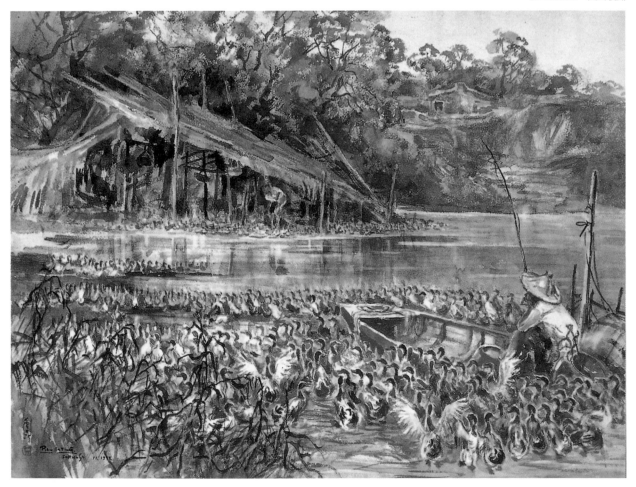

藍蔭鼎　竹林幽居　1959　水彩、紙　51×41cm　私人收藏

69

藍蔭鼎　竹林曲徑
約1950-1960　墨水、紙
在台灣有些地方，竹林既高且多，茂盛到不僅成群，
更形成一片片森林的程度。

藍蔭鼎　台灣名景日月潭　1951　水彩、紙

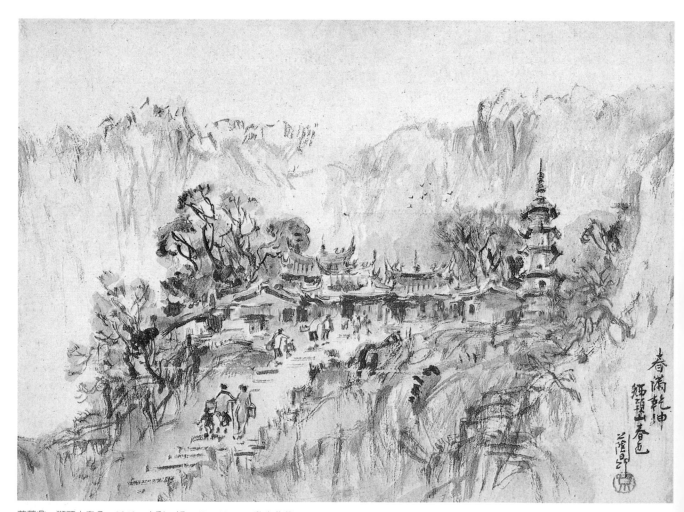

藍蔭鼎　獅頭山春色　1960　水彩、紙　48×66cm　私人收藏

會參拜的信眾或湊熱鬧的小販，將不同的人物速寫在一起，明顯的技法是象徵點染與意象組合，才能達成畫面鮮活。這項速寫能力是無人不佩服的。

其次是反襯法與層次法交互運用，水彩畫法有重疊技法、縫合技法，還有渲染技法及混合技法的應用。藍蔭鼎的水彩畫法，面與線之間則應用縫合法為多，但應用明暗反襯，以及如中國繪畫筆墨的提示，則處處可以在畫面中呈現，雖然源自石川欽一郎英國的透明水彩畫法，藍蔭鼎在創作到達高峰時卻出現很多中國畫之筆墨，使畫面增加穩定的質感，例如〈養鴨人家〉（P.67下圖）的前景或茅草寮

藍蔭鼎　母與子
約1950　水彩、紙
56×35cm
私人收藏

的支柱都是這項技法的呈現，石川另一個高徒李澤藩也在畫面出現這種現象，他們二人畢竟是中國繪畫所影響所及的畫家。

另外是乾擦法與蠟間法的交互應用，有人認為以甘蔗屑沾色彩畫，也是他的技法發揮的才能，那麼以毛筆筆法作為形式，活化的筆觸更是他慣用的方法。或在他諸多作品中，乾濕筆交互運用，不論故意留白或是筆勢蒼勁，都在追求畫面質感的表現。藍蔭鼎技法交互的使用結果，或許已為「法無法」的創作動態，是畫家已入化境的技法產生的。

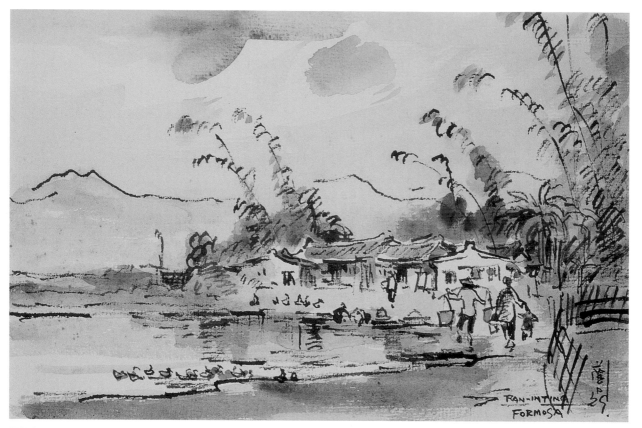

藍蔭鼎　台灣速寫第八張
1951　水彩、紙　19×28cm

　　至於與技法有關的圖面構成或色彩運用，也值得一提。藍蔭鼎水彩畫經常應用的構圖法，有最基礎的前景、中景、後景「三段式」方法。事實上他的畫大部分都採取「視覺俯視」法，類似「鳥瞰法」，就是人站在高處向下取景的方法。在中國繪畫屬於深遠法。應用這項方法不論畫幅的大小，較能描繪出深遠的景致，也較能呈現「氣勢」，尤其他畫的民俗廟會作品，養鴨人家的農村景色，都是淋漓盡致的佳作。

　　頗具亞熱帶地理環境的色彩運用，是藍蔭鼎投入生活環境領悟出的鮮明色彩，儘管他常畫午後的竹林或雨中行走的風吹雨急景色，但色彩卻有黃綠映彩虹的鮮麗，有黑藍為底的紫雲團，將台灣的陽光、宗教氣氛融入在畫面上。

　　「部分的總合不等於整體」，用分析法來了解藍蔭鼎的創作技法，不如以整體的藍蔭鼎才華來欣賞他在水彩畫創作的傑出表現。技法隨著創作的需要而增減，藍蔭鼎從早期以縫合法作畫，到晚期以水墨筆墨綜

合畫面，都是自然形成的創作技巧，
「他晚年的水彩技巧，和早期的稍有
差別。筆者記憶他早期的作品頗接近
於英國風格，迨至晚年他筆墨很重，
而以一種近乎建築形式及穩健的筆觸
作畫。」（劉其偉語）。技法之運用
與素材選擇有關，「素材之美因此而
是一切較高的美學基礎……因為形式
與意義必須有所寄託於某種可感知的
事物」（桑塔耶那語），理解上述論

藍蔭鼎　樹蔭農莊
約1950-1960　墨水、紙
有些農家雖小，但幾代共處
在一片長長屋簷下的景象，
卻頗有自成一村的格局。

點，可知藍蔭鼎在技法上的應用只是他繪畫美學創作的根源，也是客觀
化的美學運用。作為探討藍蔭鼎繪畫美學時，是必要的步驟。

（二）鄉情入畫

　　繪畫題材的選擇，是創作者心物感應的結果。換言之，作者必然在
創作之前有了對環境共感的事物，有了自己主張的心靈符號，才能將繪
畫藝術推上至高至極的境界。

[左圖]
劉其偉　火鶴　1985
水彩、粉彩、紙　33×45cm
[右圖]
1979年，劉其偉攝於藝術家
雜誌社。

關鍵字

劉其偉

　　劉其偉（1912-2002）是台灣知名的水彩畫家、探險家、作家及工程師，也是一位真情
流露、充滿對生命關懷與熱情的環保人士。無論他扮演哪一種角色，都全力以赴。而且
他個性風趣、不造作，贏得了「畫壇老
頑童」之稱，大家也喜歡尊稱他「劉
老」。
　　劉其偉的水彩畫，有時會先將棉布
弄溼裱在水彩畫紙上，再於棉布及水彩
紙上加筆作畫，形成一種個人獨特的繪
圖技法。他的作品往往還流露出一股赤
子之情與洞察人生後的幽默感，十分動
人；他除了愛畫動物、原住民之外，也
喜歡描繪星座、節氣等題材，從中表達
出宇宙的神祕感與詩意。

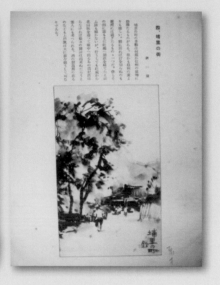

[左圖]
石川欽一郎的著作《山紫水明集》封面書影（藝術家出版社資料庫提供）

[右圖]
石川欽一郎著作《山紫水明集》內頁之一：〈埔里街道〉

就藍蔭鼎接受的環境與師承，在一個亞熱帶台灣、陽光、色彩、水氣、溫度都有特殊的景象發生，石川欽一郎曾經給他的學生有過深切的啟發，至少他熱愛台灣的風土人情，對藍蔭鼎是有積極性的鼓勵作用，石川曾於1924年在報紙連續發表台灣風貌之美的畫作，並於1932年出版《山紫水明集》，就是以台灣名勝古蹟作為創作內容，這時他正在台灣教導包括藍蔭鼎、陳植棋、倪蔣懷、李石樵等人。所以師承對藍蔭鼎的習畫、作畫來說是個重要階段。

以藍蔭鼎的才智，當然知道怎樣的取捨才能創作出精彩的作品，他自述中曾說：「我畫的題材大部分都是鄉村、農家的生活……竹林中晨間鳥鳴、農家炊煙著飯……」，這只是一份心情、一份見解。在此，要進一步了解藍蔭鼎何以有鄉情入畫的整體，正如美國哲學家、散文作家桑塔耶那（George Santayana, 1863-1952）說：「一種具有真正審美感知的民族，每每創造出傳統的形式，而將其生命之純樸激感（Pathos）表達出來」，那麼「鄉情」是與生俱來的對應，是不學而能的符號組合，是生命中的激化元素，也是融合時空環境必然消蝕的主題。

從他入學啟蒙開始，傳統書堂、宅院或竹林瓦屋就是他認識大千世界的開始，就以小徑、稻田、水塘、青山、白雲作為創作方向或崇拜

[右頁上圖]
藍蔭鼎　涼蔭浣衣
1951　水彩、紙

[右頁下圖]
藍蔭鼎　鄉村風景
1955　水彩、紙

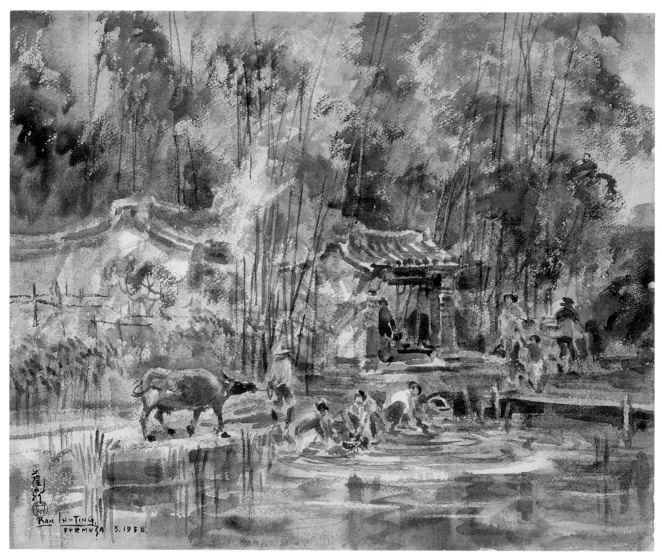

藍蔭鼎　農村風光
1958　水彩、紙
46.5×56.5cm

的對象，關於這項遇合，並不是每個人都有的機緣，儘管日後有遷徙不定的歲月，存在心靈的卻是這些牛群、鴨寮、竹風、月影、山風、水氣的符碼，作為藍蔭鼎水彩畫的基本素材，成就大畫家必然是故鄉孕育而成的完整。「不全則無」乃是藝術表現創作的飽和狀態，他在形式安置中，以精確技巧表現心靈的深度，需要的是借外在客觀與情思主觀（美感成分）的內在，方能表現出完善的作品。這些例子很多，不論畢卡索的作品、塞尚的色彩或張大千的墨法，以及傅狷夫的筆法，甚至是現代藝術家馬諦斯、安迪·沃荷等等創作都來自環境認同與聚集主體意識的結果。

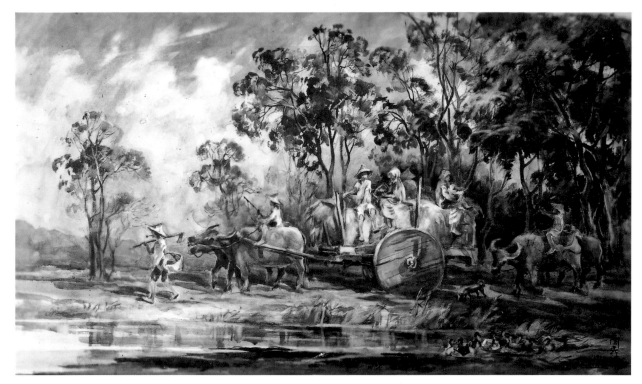

藍蔭鼎　歸途
1951　水彩、紙

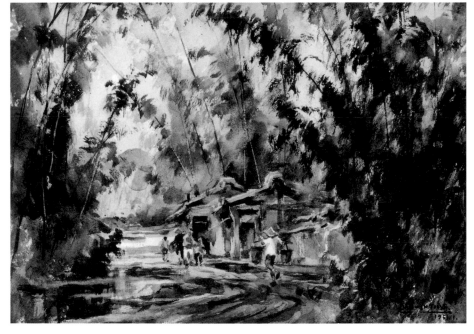

藍蔭鼎　村景
1951　水彩、紙

　　但是唐代張璪說的「外師造化，中得心源」，是在心靈活潑時的
結語，並不是一成不變的形式再現。所以藍蔭鼎說：「畫是破壞的累積
（引畢卡索語），千萬別成為自己讚美的定見，要時常警戒自己的藝
術，會趨於公式化，也極力的避免固定化」，他認為畫家多少都會陶醉

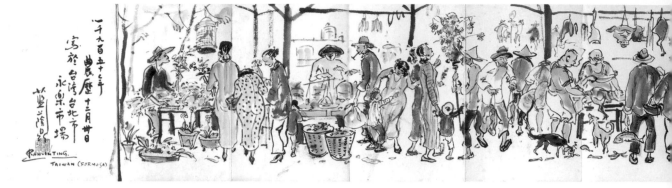

藍蔭鼎　市場風景
（即台北市永樂市場）
1950　彩墨、紙
17×138.5cm
鄭崇熹收藏

於自己的繪畫世界裡，或模仿他人既成之模式，這些都是不宜出現在自己創作中的，要時時在「天生人成」（荀子語）的氛圍下，思考每一幅創作的「新發現、新思考、新視覺」，不宜自我陶醉、自我禁錮。

　　從這個角度審視藍蔭鼎的作品，幾乎看不到他重複於某一形式，卻可以看到他以鄉情入畫的創作動源。他的畫作透露他的才華、他的主張也見及他的態度，作為一位傑出的藝術創作者，藍蔭鼎筆下的思維與創作的本質，是如此地深遠。茲對他畫作特質的分析如下：

　　市場生機：藍蔭鼎自小就生活在充滿生機的鄉間，對於傳統市場有獨到的感應，不論是以物易物，或將自己種菜、養殖農產品運送到交易場所，形成一種台灣民間生活的特色，吆喝、問答中或論斤論

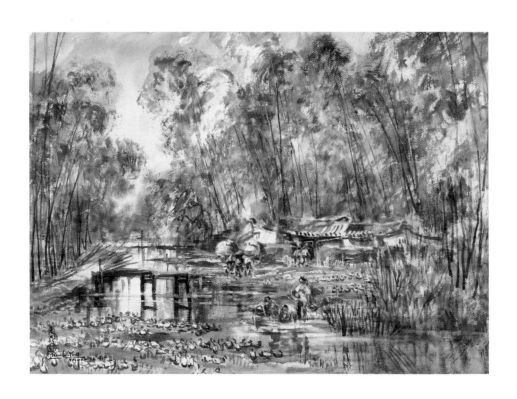

藍蔭鼎　農家樂　1967
水彩、紙　55×177cm
私人收藏

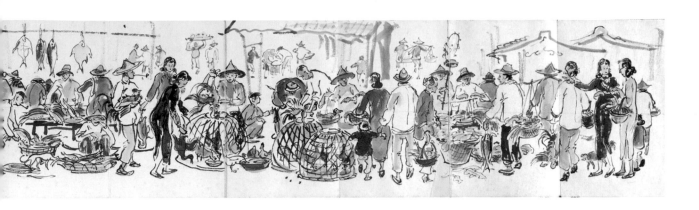

兩、在包裹中完成交易，這種不分貧富、性別、年齡的傳統市場，是某一時間、某一地點的鄉村特色，就是都會性格的台北市亦然，至今台北的東門、南門市場仍可以看到頗有人情味的交易機制。看藍蔭鼎畫〈市場風景〉的人物動態，或是各自交易的主題，卻是前後呼應的市場機能，是一幅幅有聲音、有動作、有盤算、有目標的紀錄場景，圖中顯示的貧富貴賤或銀貨兩訖，生動活潑，令人讚賞他描繪生態與創作的傑出表現。這種如卡通劇情的畫法，在他個別練習的圖景，如〈晾衣〉、〈烤肉舖〉，也呈現精緻的美感，若將這張畫以數位化或科技法轉換移入3D動畫的製作，相信更能顯現他對市場生機的讚美與關懷民生大事的藝術製作。

【永樂市場】

一百多年前，台北「永樂市場」現址，本是江湖藝人表演與販賣貨物之地，之後才漸漸形成市場。永樂市場早期吸引諸多大稻埕地區，以及外地的富人慕名來此購物，可稱是當時的「貴族市場」；而商人們為了尋找買主，則競相帶著珍奇貨品前來趕集。台灣光復後店家逐漸擴充，1982年原有市場被拆除，三年後建成。永樂市場改建後則以「布市」聞名。

今日台北市的永樂市場實景（王庭玫攝）

今日台北市的永樂市場大樓招牌（王庭玫攝）

1950年藍蔭鼎寫生〈市場風景〉，他以墨線形塑販夫走卒的動態，記錄著顧客拎布包買菜、小販用草繩綁肉的淳樸年代，以及早期台北常民生活的實況；再對照現今位在迪化街的永樂市場，更顯時代軌跡留下的差異。

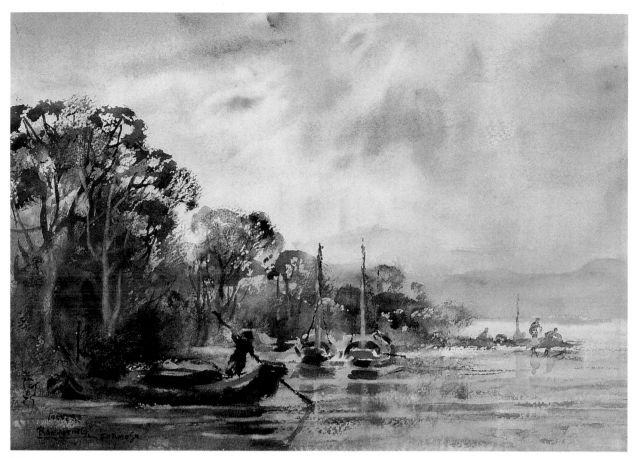

藍蔭鼎　風景
1953　水彩、紙
25×35cm
私人收藏

　　農村記憶：又是藍蔭鼎繪畫的重心與特色，他對農村生活不僅是
關心生活苦樂，更明白農民是國家立基的原素，所以他投情移性，從春
耕、夏種、秋收、冬藏的過程中，汗滴禾下田，或凶年已歉收的艱苦生
活中，如何幫助農民改善生活，如何協助增產豐收，大力傳遞農民耕種
新知，而創辦《豐年》雜誌，就可以說明他高瞻遠矚的理想。他投入繪
畫領域以這類題材最為大宗而感人。例如他畫〈養鴨人家〉，也畫雞
群、鵝群的農村副業景象，實質上是台灣「今日農村」的希望，從起茸
群鴨到溪邊水田流動的畫面，看到農村山野在晨曦照耀下，到雞柵、鴨
舍的細部描寫，似乎可以聞到一股濁濁的土氣味與腥味，卻背負著生產
與希望的溫度，屬於台灣那一份清朗明亮的光源。

　　當然台灣農村的記憶，不只是鴨群、鵝群，相對地小火車載甘蔗、
牛車載稻禾，或是耕罷吟鄉曲、柳色引春風的景象，藍蔭鼎怎能忘記？
在單元特寫畫作的農村記憶，如「晚霞」、「風雨」，都是農民生活的
刻痕，也是他畫筆下的心情抒發。

民俗活力：同具台灣鄉間生活的一股強力激素，民俗活動中有歷史文化、知識與信仰，也是文化活動中最具民情的社會動力，在宗教活動中，應用節氣的配合，將農收、商旅生活結合在一起，是台灣文化的特色，也是保有傳統文化教忠教孝的樣本，何況藍蔭鼎是傳統文化的維護者，又是現代文明的紳士。他孝順父母的行誼，反映在他的藝術主張上，要秩序、要規矩、要向上的人倫是絲毫不苟的。他的民俗畫作就在這種有條不紊的規範下完成了。

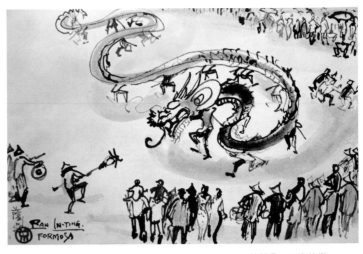

藍蔭鼎　元宵龍燈
約1950-1960　墨水、紙
最盛大的節慶活動都要有龍在場。龍是中國的四靈獸之一，自古以來就是一種祥瑞之獸，代表著陽剛原則，能興雲致雨，也是帝王的象徵。

　　他畫「迎神賽會」至少有好幾種畫面，卻張張明確清澈，如：〈行列〉、〈踩高蹺〉、〈陣頭〉、〈香火鼎盛〉、〈廟前香客〉、〈元宵龍燈〉，不但生氣磅礡、景象鮮活，在人物與景象之間的聯結，即使是以現代攝影技法都無法表現出那份趕集似的熱鬧氣氛，以及人與人之間沉漬一氣的情緒。也是藍蔭鼎常說的：「畫要生動，美醜決定在生動」，這是他特有的才能及美學呈現的標準之一。

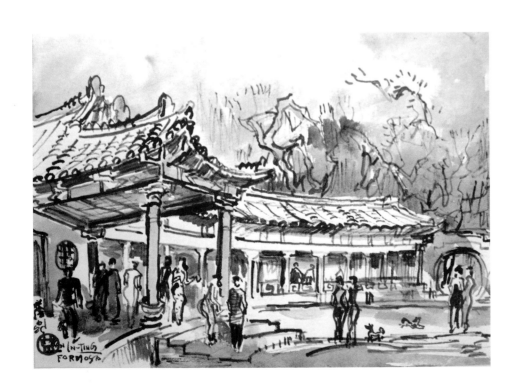

藍蔭鼎　紅樓佳儷
約1950-1960　墨水、紙
「紅樓」的名稱來自中國古典小說《紅樓夢》，此處的紅樓其實是圓山大飯店，其優雅的屋瓦和和紅柱照亮了台北的一處山巔。

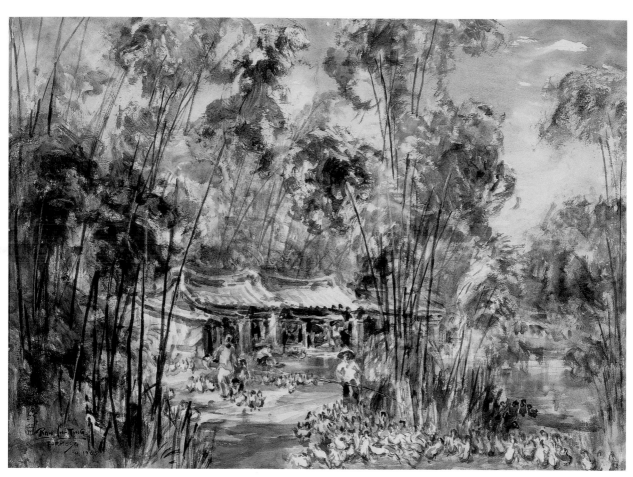

藍蔭鼎　養鴨人家
1965　水彩、紙
55.5×77.5cm
私人收藏
（右頁為局部圖）

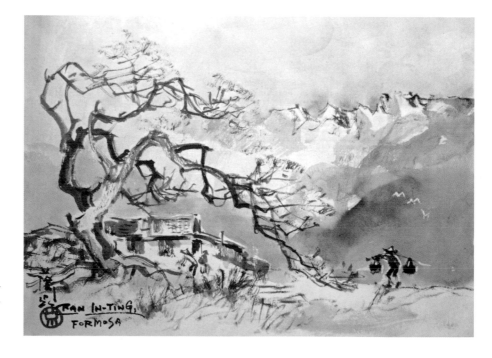

藍蔭鼎　大屯春雪
約1950-1960　墨水、紙
中央山脈有數條高達一萬三千英尺
的山峰，形成了縱貫台灣島的屋
脊。大屯山的高度雖然略遜一籌，
但偶爾仍可見雪。

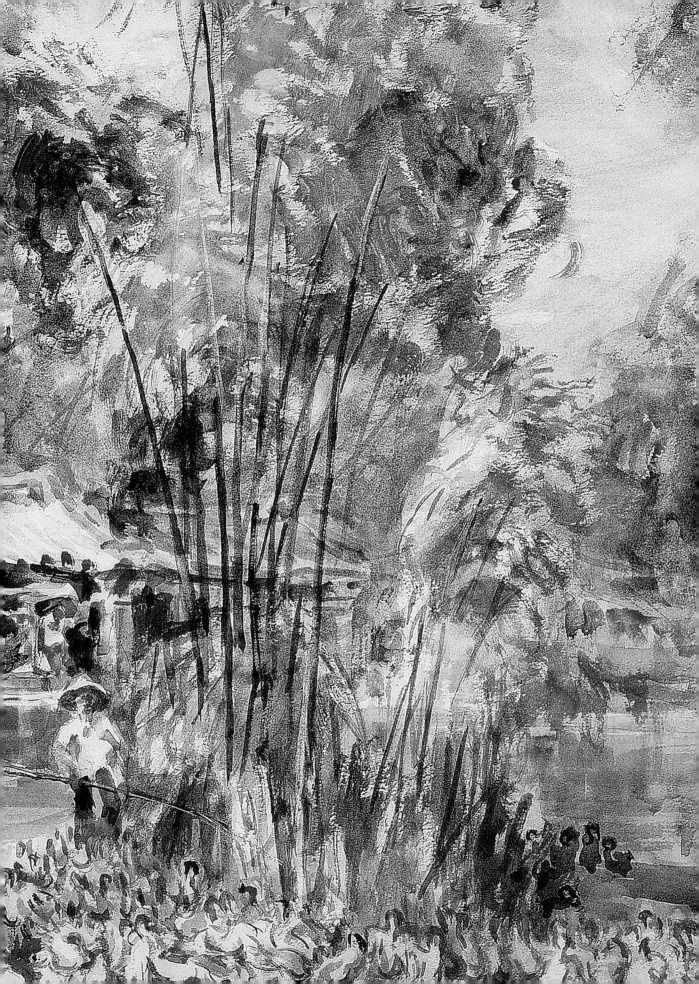

藍蔭鼎　古寺初夏
約1950-1960
墨水、紙
台灣一些廟宇的歷史可
追溯至三百年以前，在
鄭成功和他的軍隊擊退
短暫據台的荷蘭人之前
就存在了。這間古寺位
於台灣的古都，也是最
古老的城市之一——台
南。

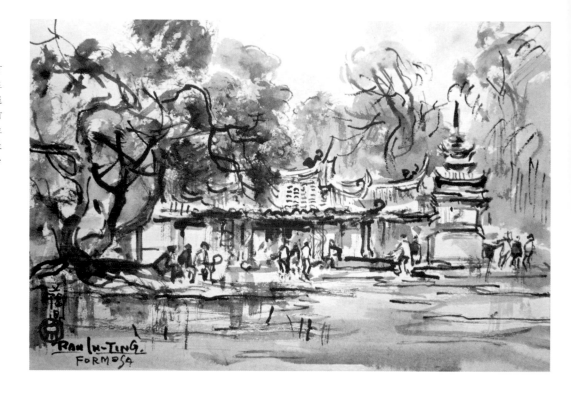

藍蔭鼎　廟前
1951　水彩、紙
19×28cm
私人收藏

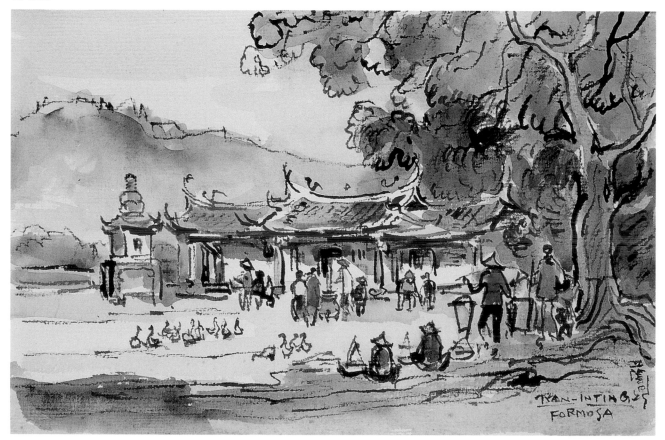

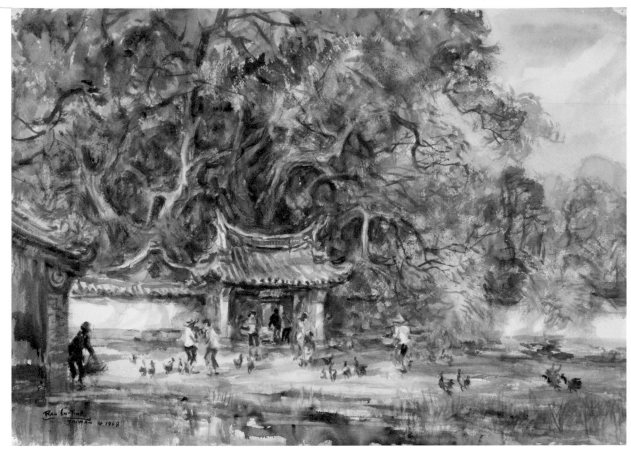

藍蔭鼎　大戶農家
1968　水彩、紙
57×79cm
私人收藏

藍蔭鼎　天官賜福
1958　水彩、紙
45×54.5cm

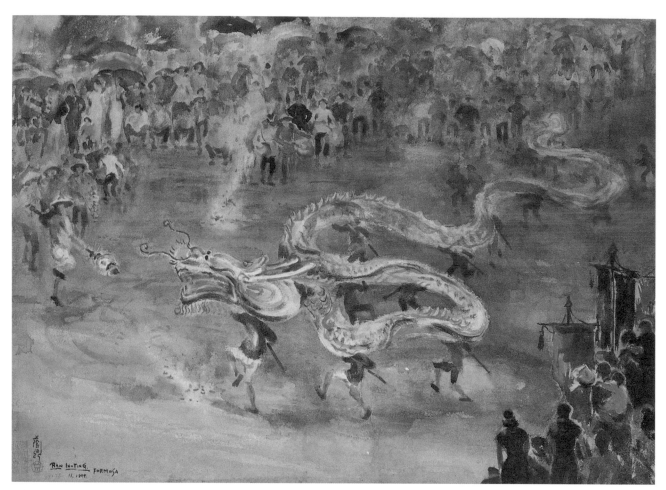

藍蔭鼎　舞龍　1955　水彩、紙　55×76cm

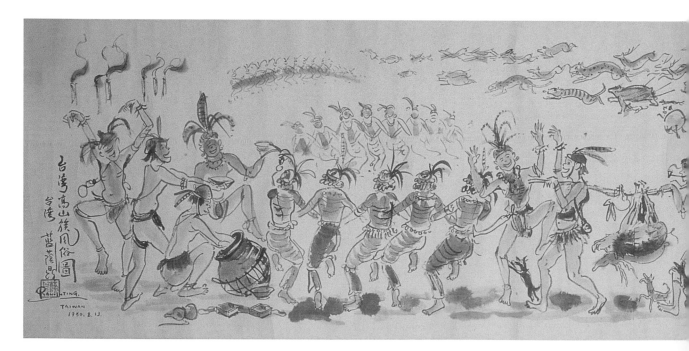

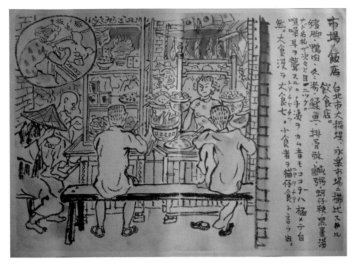

　　民俗活力，可以是宗教活動外的年節故事，也可以是各個族群的文化現象，例如他畫的〈龍舟競渡〉是千古故事的延續，或〈舞龍〉、或〈狩獵勝利圖〉、〈台灣高山族風俗圖〉，都是他心靈的感應。尤其他對於台灣原住民文化的理解愛護，均可以在他的畫作表現出來。以台灣民俗活力作藝術表現的美學觀，就社會所學的觀點，他是自發的、也是真實的。或見早期日籍畫家立石鐵臣畫的民俗作品，或如現今李奇茂畫的夜市生活等，看來藍蔭鼎也是一位承先啟後者，令人敬仰。

　　閒情記趣：是鄉間小記，是晨間弈棋等題材不一而足。筆者賞析他的畫作，被深深感動的是一張張不同題材畫作的美學詮釋。例如：〈竹林人家〉或簡或繁、或明或暗，調子永遠在和諧中產生視點明澈的主題，尤其陰暗中的光亮，平塗之中的彩度，如不是大畫家，如何能鬼斧神工似地不著痕跡描繪動人心弦的作品？看到〈晨光浣衣〉就看到台灣農村的氣溫、民俗與生活狀態，看到〈春滿山城〉有桃李競秀，蜂蝶齊飛的氛圍，而〈山民清趣〉的意境，他又是如何在竹林人家畫出人間的喜樂與哀愁。

　　閒情記趣是他畫作的焦點，不論以台灣景色為主或出國描繪風景，他的畫永遠都在畫他所見、所感、所思的一份記情，如〈牧牛女〉或〈賣笠人〉、〈猴戲〉、〈補鞋匠〉、〈後庭〉的畫作，是個可歌可讀的故事，簡直只知意境而不知其技法，如何產生這種出神入化、心物合

藍蔭鼎　竹林人家　1965
水彩、紙　55×76cm
私人收藏

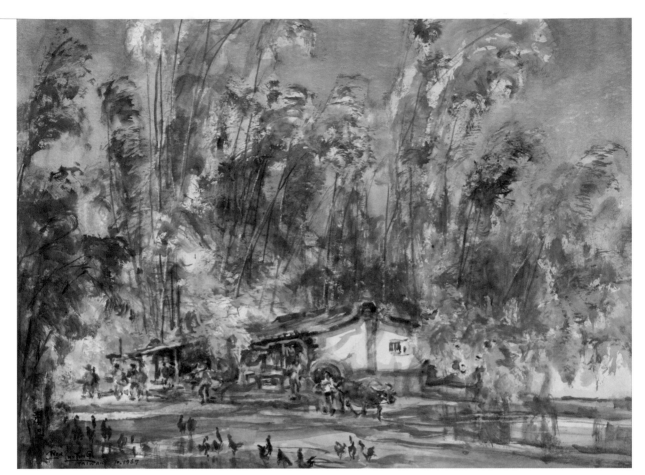

藍蔭鼎　台灣鄉景　1967
水彩、紙　54×74cm
「千濤拍岸 —— 台灣美術一百年」
展覽作品
鄭崇熹收藏

背景是一片搖曳的竹林，竹林前一
列紅瓦屋舍，前景有啄食的雞群、
勞動的人們、趕牛的農人、挑擔的
小販，整幅畫面洋溢著純樸、親切
的氣息，點染出台灣早期農家生活
的面貌。

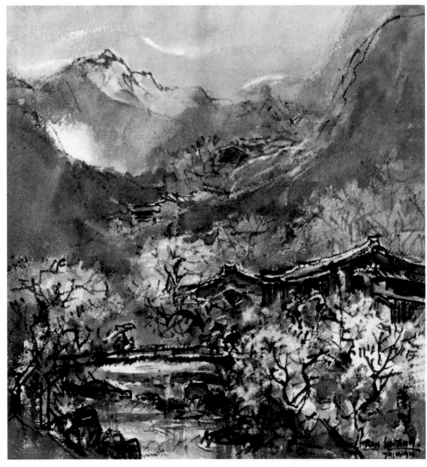

藍蔭鼎　春滿山城　1963　水彩、紙
（彰化銀行提供）

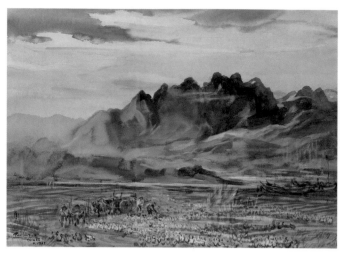

[左圖]
1972年，藍蔭鼎望向遠方的
神情。（何政廣攝）
[右圖]
藍蔭鼎　田園　1969
水彩、紙　53×74cm

一的創作，就是到外國取景仍然保留了他獨有筆墨特性，選擇他一貫以
「陰陽」互濟的明暗表現，記述屬於東方美感觀點。

（三）才情抒發

「藝術家」是在有成就後，或者在蓋棺論定後被尊稱的名銜。要成
為「藝術家」是個很嚴肅、又很具深度的課題。通常「藝術家」的封號
不是形容詞而是一個冠詞，是很不容易被封號的社會共識。所以筆者要
聲明的藍蔭鼎是很傑出的「藝術家」，不僅他在水彩畫宗師的地位，更
是他整體人格與豐富的才情表現，其中對於傳統與現代，歷史承載與社
會責任，都是促發他成為傑出「藝術家」的動力。

中西學養：前述介紹過藍蔭鼎曾讀聖賢書，也受日本老師「現代
化」的影響，在古樸傳統講究社會現實的時代，他恭逢其盛，一方面以
中國傳統人倫關係，一方面接受新知識、新觀念，使他在潛移默化之中
有了深厚的學養，並於日後他的繪畫理論闡釋，以及散文寫作中，可以
明白他的才情來自他自己勤敏的學習及抒發。換言之，他聰穎才情過
人，才能有敏銳的學習能力與見解，例如：他對台灣鄉土的關懷是他在
藝術表現的養分之一，而以台灣文化為起點，使他成為國際畫家的行
列。倘沒有深厚的國學基礎，又沒有國際學習的語文能力，藍蔭鼎的藝

[右頁上圖]
藍蔭鼎喜歡在結束一天的工作
後，在這間迷你「藝術廳堂」
裡休息。他在這裡抽菸、喝
茶、歇息片刻，然後審視自己
的作品，看看是否有不足之
處。（許伯樂英文解說，鄭崇
熹提供）
[右頁下圖]
藍蔭鼎　滿載而歸
1969　水彩　55×77cm
私人收藏

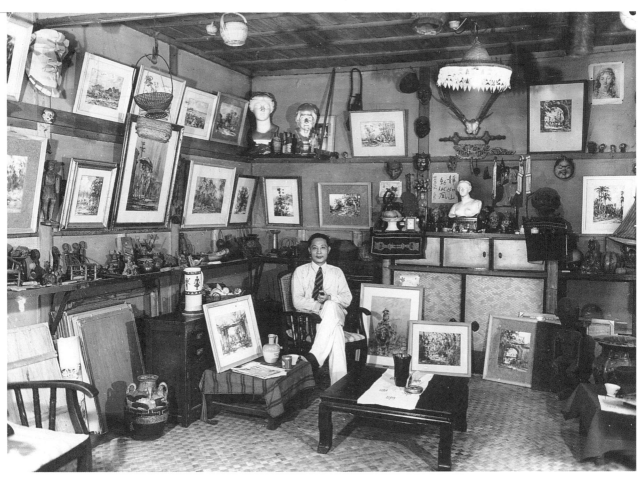

術成就可能會停留在某一程度上的稱號而已，如何能達陣高品格的藝術創作？

我們看他畫作的內容，來自台灣鄉間、民俗或氣候與溫度，使畫作的美感達到美學感應的飽和度，使畫作美在氣勢上、人情上或造境上，有明確的社會發展符號，記述台灣文化現象，尤其於50、60年代，一股大氣勢、大發展的態勢，藍蔭鼎的畫即是如此的呈現。

在學養與才情展現上，藍蔭鼎治學的態度，包括中國繪畫理論的涉獵或是西方美學的論述，使他的美學觀念更趨於「生活哲思」的範疇，換言之，藝術表現與生命價值是同等值的信仰。所以楊英風說他的畫充滿人格的投射，也說來自宗教信仰般的執著，「看了藍蔭鼎的畫，更令人覺得他的藝術和生活是一體的。」（楊英風語）。那麼，他的才情應該是經過天生的或是勤勉而行的結果，從個性與價值觀的確定，他大舉「真的追究，善的行動，美的表現，聖的存在」為創作與人生處事的旗幟，便說明了他以一種宗教、禮教、道德相融的「止於至善」精神，從事社會工作與創作。

進一步說，藍蔭鼎的生活體驗與創作美學是根據他的知識累積與經驗實證的結果，或許藝術創作也來自直覺與模仿，但美感經驗是審美過程的綜合體，並非全然在技法的訓練中。藍蔭鼎之所以風度翩翩，之所以態度嚴謹在「縱觀全景」的高度上，是越過樹梢與山巒的俯瞰視覺，所以他的畫固然有「三段式」的方法，以「盱衡全景」方式作畫，都來自他縱橫全場的氣勢所影響。所以劉其偉曾說：「他今日藝事的成就，並非完全經由學校與名師薰陶，而實由於他的天賦與不懈的精神」，這是浩然大氣、自成大家的具體說明。

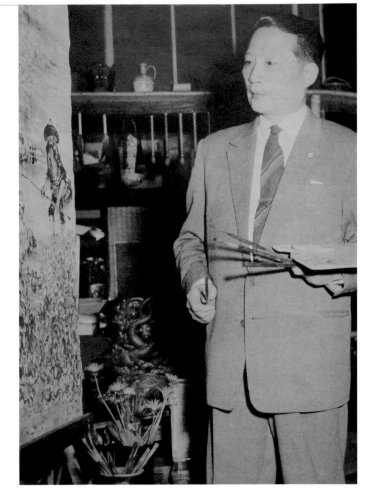

手持畫筆的藍蔭鼎（《RAN In-Ting's TAIWAN》藍蔭鼎英文畫冊中照片）

[左頁上圖]
藍蔭鼎　大樹下的土地廟
1977　水彩、紙
55×76cm
（1977年，何政廣攝於鼎廬。）
[左頁下圖]
藍蔭鼎　合境平安　1974
水彩、紙　56×75.5cm
私人收藏

藍蔭鼎
廟前一景
1965
水彩、紙
49×57cm
私人收藏
（右頁為局部圖）

藍蔭鼎
八卦山大佛
1961
水彩、紙
（為彰化銀行
刊物所畫封面，
彰化銀行提供）

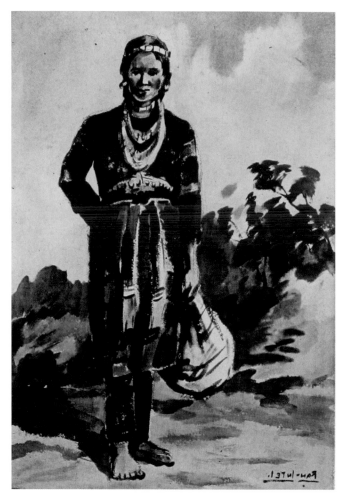

藍蔭鼎所繪的山地姑娘明信片

經典城堡：正如他最終建築「鼎廬」的風格一樣，在人生哲思與創作經驗渾然一體的藝術家，是建立在社會聲望與自然取材雙重的研習上，所謂「仰觀天象，近取諸身」是東方哲思的根據，藍蔭鼎在最成熟的創作期，以禪的精神融合他的宗教信仰，認為美學與美感都得在「與天地合其德、與日月合其明、與四時合其序」，並認為「禪是一切的根本，是宇宙觀、人生觀及藝術觀的綜合體」，所以「禪定而後，明心見性，禪要悟，藝術也要悟，悟是天下一切法」，他在這所說的禪是指美學的應用，是他個人創作的根本。他沒有浪費時間，從事鄉土人情的體驗，沒有多餘的悠忽與人聊天，全心投入社會的興建工作，尤其關心農業生產與農民生活的改善，他在大環境之中看社會的發展，諸此作為的領悟，即是明心見性，也是他的美學觀建立在自然與人為之上。

自然天生，萬象即景，人為入世，取其精華，美學家克羅齊認為精神（心靈）的事實，是自然物象與心靈意象的結合，不經過刻意的雕琢，就是直覺美學，而藝術，則格就是感性化在於機能性的延伸。藍蔭鼎的美學感應，在多數人的潛意識，與個人性情、意志、知識的心在體悟結合，是超乎常人能量的創作，也是眾人可體會的情思因素，是人與人、人與自然共生體。繪畫在「得意忘象」中，藍蔭鼎的自然美學觀，實際是人性崇高於自然天機相輔相成的美學，因此他說：「藝術創作者處世愈深，面對的世界愈廣，其作品自然遼闊，且具深度。」這是一份宣言，也是他繪畫美學的立論。

人生對應：前述藍蔭鼎美學主張，以下則以他的社會關懷與人生對

藍蔭鼎　高山子民
1958　水彩、紙
45×54.5cm

應，討論他在畫壇上成功之道，以及對藝術本質的體悟。眾所周知，藝術家的成長必然在超能量勤奮中進行成功之道，且在人生哲思與藝術表現相融相契，二者之間的關係就如太極圖中陰陽兩極的互補，缺一則無法產生美好的創作。

　　藍蔭鼎的人生觀造成他行動的力量，也就是藝術表現的動力。人生具備了一份社會的關懷，所以他所看到的景物都具有生命機能；他了解台灣大眾生活的狀態，所以他以農家社會作為畫作表現的素材；他參與國際社會活動，所以他能放眼世界藝壇的動向，以東方美學進行創作等作為。

　　首先，感受一位大畫家必有優越的智慧與堅持，才能成就自己、貢獻藝壇。藍蔭鼎熱愛桑梓，台灣風情固然是他的最愛，同時對中華文化的學習，包括禮義仁愛的儒家傳習也身體力行，成為民胞物與的胸懷，

且延伸到愛古文物，倡導文物的再生，除了行腳原住民地區，廣納原住民文物的教習外，對於古厝寺廟，亦有發人深省的言論。他說：「興之所至上山看寺廟，廟前殿裡，塑像並列，都像太空人下降，無任何藝術價值」，又說：「全省寺廟都犯此毛病，尤其是到處流行的大佛像」，此時再讀他這樣的文章，豈不是令人感慨？當下所謂的文化產業，不是更使人更覺難以接受的社會怪事？他的生活美感，同時應用日常生活品味上，曾聽他演講，他說有客人來訪，以茶相待，結果被一口灌嘴，他以為客人口渴，就到後廚提一大壺水，以大杯倒水供應，客人也一臉驚異。他說品茶與灌水當然不一樣了。如此注重修養，細節得琢磨的藝術，在藍蔭鼎來說是要有分寸的。

　　有人覺得他不好相處，可能是高傲或看不起人，但就他在藝術上成就或文學的造詣，應該是惜時如金的人，沒有太多的時間作無謂的應酬。從幾位與他相知的教授文章所描述，就知道他卓爾不群的人品，絕非是驕傲或不理人。楊英風說：「我跟藍蔭鼎交往那段期間，深深覺得他為人的誠懇，是個腳踏實地做事的人」，而施翠峰說：「將近三十年的交往，我深刻感覺到藍蔭鼎先生確實以『仁』與『恕』為人生的哲學，同時他也是實踐者。就拿他喜愛小動物的事來說，他對任何人懷抱

藍蔭鼎　賀年卡插畫
1963　水彩、紙

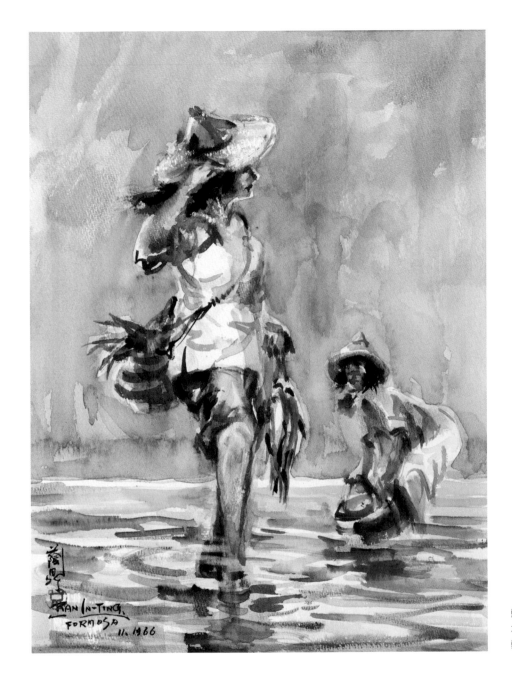

藍蔭鼎　捕魚少女　1966
水彩、紙　36.5×26.2cm
鄭崇熹收藏

著愛心之外，也未曾忘掉童稚的真情」，許常惠也當面問他有關別人在
背後議論他的看法，藍蔭鼎說：「他們是在批評我，不是批評我的畫。
這就夠了，你知道我從來也不管這些事情，有時間多畫些畫，多做一些
好事，不是更好嗎？」從幾段對話可以看到藍蔭鼎個性的耿直與潔身自
愛，對於人事上的蜚短流長不是充耳不聞，就是一笑置之。試想一個站
在時代高度的人，環顧四周，睥睨世界，如何有閒去管人指指點點？

描繪自然景象，
呈現亞熱帶台灣色溫

其次是藍蔭鼎的創作環境，在歷史與當下文化交融中，歷史是學養累積，是人文豐富的知識與經驗，當下現實則是去蕪存菁的選擇。從民俗活動的繪製回溯歷史發展，啟人心智，他畫的故事是千古真實的延伸；現場的景色經過他視覺的敏感度，或迎面而來的牛羊家畜，或人群湧上來的集體意識，不須經過修飾就能如看到生命的悸動，或人生理想的宅居，尤其是他長期相處的亞熱帶台灣色溫，自然景象呈現在他筆墨描繪下顯得格外精彩，何政廣說：「他說畫水彩，感情要特別敏銳，才能下筆準確。」換言之，千錘百鍊的準確技法，已包含了創作素材的選擇與應用。

對於水彩畫，他有很多畫法說明，在抓住創作對象時，準確把景象變為意象，再從自己的畫面經營形色與結構。不論是現場寫生或室內創作，台灣山澗、茂林、流水或民間生活，都是他隨手拈來的好題材。所以提到藍蔭鼎水彩畫風格，或許可以歸納出二層意義，一層是他熱愛鄉土，將台灣人情世故精確表現出來；另一層則是「大都取材自台灣鄉間、山林與陽光充沛原野，而把大自然予人的部分歡樂刻畫下來」（劉其偉語），畫作不是攝影，也不同於複製或紀錄，具有象徵意涵的風景，如〈山谷溪流〉（P.104）、〈叢竹小徑〉，在擦、染、寫、

藍蔭鼎
安居樂業
約1950-1960
墨水、紙
儘管工廠林立，農耕仍然是早期台灣社會的主幹，紅磚或土磚農舍群聚在竹林裡，緊鄰著生長良好的稻田。

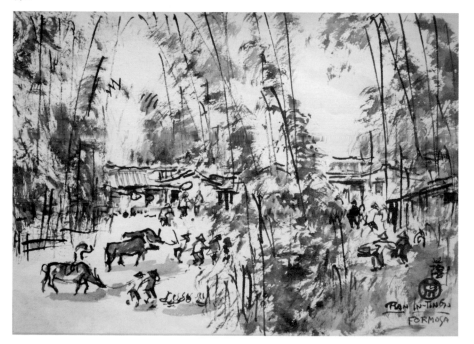

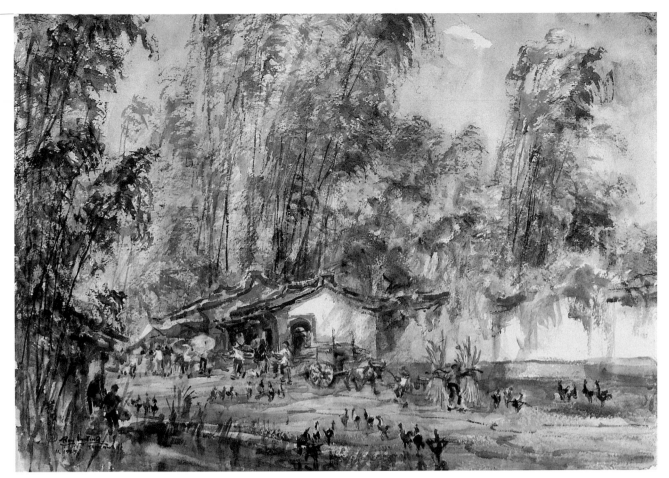

藍蔭鼎　台灣鄉村
1969　水彩、紙
53×74cm

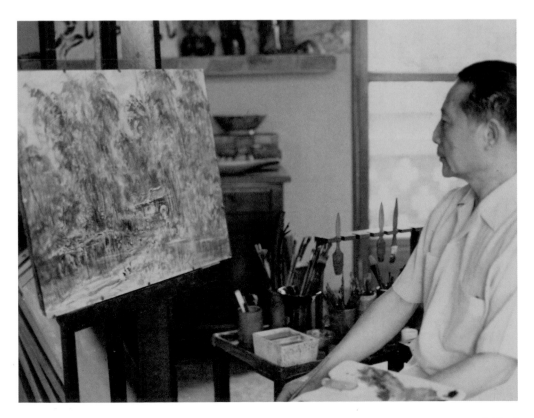

藍蔭鼎在畫架前留影
（1977年何政廣攝）

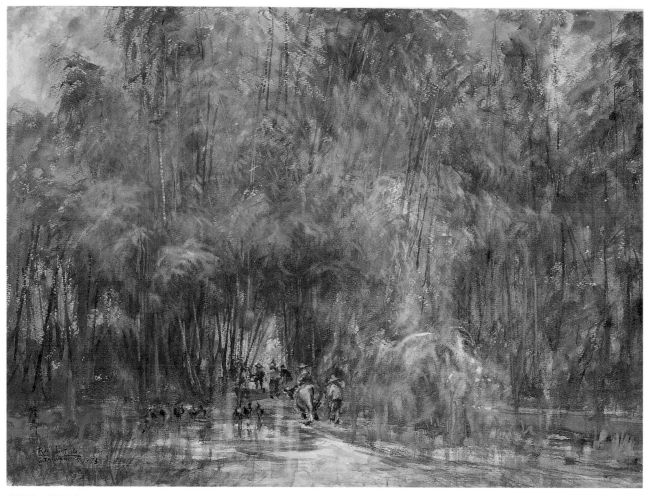

藍蔭鼎　叢竹小徑
1973　水彩、紙
39.5×57cm

提的技法中被忘記在畫境上的需要，畫面充滿自然「寫生」的新造意境。另一位學者楊乃藩也說：「藍先生所熟悉的是他的故鄉，所熱愛的是故鄉的事務，所以要畫，就是以故鄉作為題材」，「故鄉」指的是鄉土鄉情，是為人處事的根本，是知行合一的理解與選擇。

藍蔭鼎說過：「我們台灣知識分子，愛台灣的人也不少，但有些人只為故鄉而愛故鄉，有些人為自私而愛故鄉，卻少有人想到故鄉之上還有國家。現在國家在國際上處境如此困難，我們台灣人卻很少想到，沒有國家哪有台灣故鄉」（引自許常惠文），這是多麼慷慨激昂的心志。這樣愛鄉愛國的情操，豈只是一位傑出畫家的表現而已？之所以被任命為「文化外交」的使者，縱橫各國政要的能力，來自愛鄉情懷，自身潔品勵志，亦在愛國之行。以藝術或文化作為國際交往資源，或許是

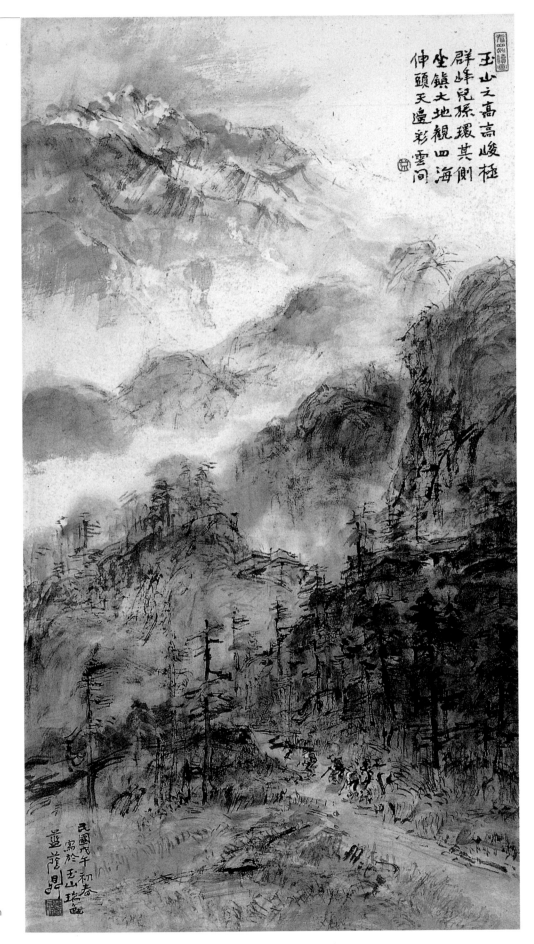

玉山之高高峻極
群峰兒孫環其側
坐鎮大地觀四海
伸頭天邊彩雲間

民國戊午初春
寓於玉山瑞色
藍蔭鼎

藍蔭鼎
玉山瑞色
1978
彩墨、紙
97×53cm
私人收藏

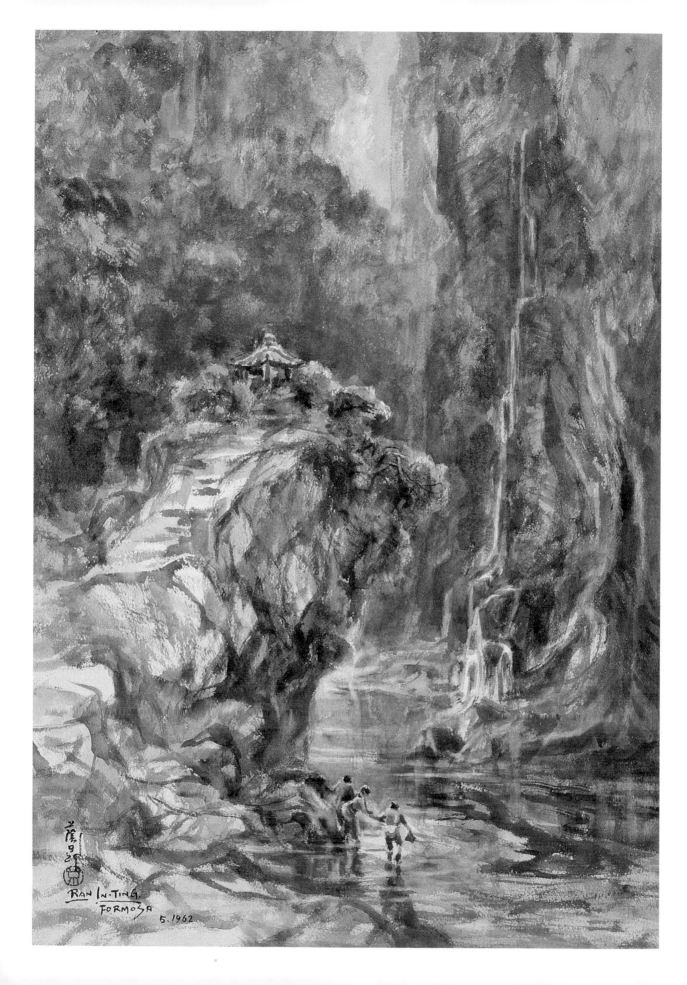

RAN IN-TING.
FORMOSA
5. 1962.

藍蔭鼎（後）陪同嚴家淦（前）參訪一景（鄭崇熹提供）

1954年3月30日，藍蔭鼎（中，右為藍蔭鼎夫人）赴美考察訪問，好友張群（左）至松山機場送行。

藍蔭鼎　山谷溪流
1962　水彩、紙
59×40.5cm
鄭崇熹收藏

此圖為太魯閣一景，蘭亭矗立在巨大岩石之上，畫家採用仰角視點，遠觀之下，亭子與山壁上的瀑布互為應和；加上水分、光線的流暢，使得畫面空靈中層次分明，充滿生動與活潑的氣氛。畫面下方有三人戲水，人物與大自然景色的比例懸殊，使得畫面呈現更壯闊的氣勢。

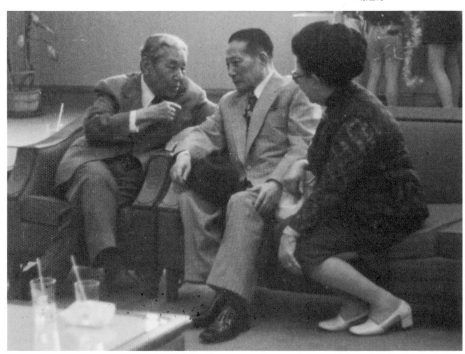

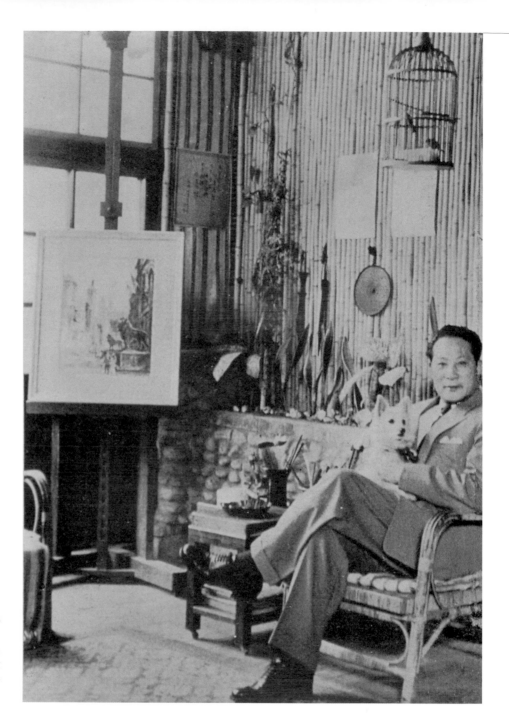

住在台北市中山北路三條通「鼎廬」時的藍蔭鼎，畫架上作品即是旅美寫生畫作。（何肇衢提供）

當下很重要的方式，藍蔭鼎三、四十年前的模式，值得尊敬。當美國、中南美洲、泰國、歐洲諸國的元首或政要接見時，國家的實質，故鄉的芬芳便呈現在世人眼前；之所以被任命為中華電視公司的董事長，同入新成立華視的總經理劉先雲說：「藍先生為人處事一個『公』字，一個『愛』字，合成為熱力，使公司業務蒸蒸日上，廣積文化資源，同時開闢『今日農村』、『空中教學』節目，加強農村建設與提昇農業生產的

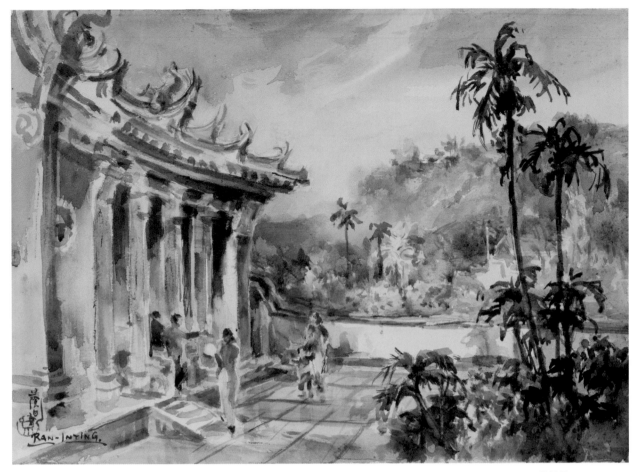

藍蔭鼎
彰化春色
（又名〈彰化孔廟〉）
年代未詳
水彩、紙
27×37cm
私人收藏

教育功能」，這是很實際的愛鄉愛土的行動。至今仍是可歌可感的事業，再次從藍蔭鼎創作中品評他的美學主張與他為人品格是一致的，有優良的品性才有優秀行為，行為形於外，美感蘊存於內，內外交融則時空並進。

把人品放在藝術創作的因素裡

藍蔭鼎如何把人品放在創作的因素裡，或許可從他的作品分析二項特徵：第一項是東方陰陽學理中的互補作用，如晝夜運行，如雲水互替，在畫面上以面為線，或諸線構面，他在叢竹內透析了古厝屋角，在藍空積雲下，成列插秧農友，櫛比鱗次進行工作，除了顯現畫面的主題

藍蔭鼎　農忙
1978　水彩、紙
55×76cm
（右頁為局部圖，
何政廣攝。）

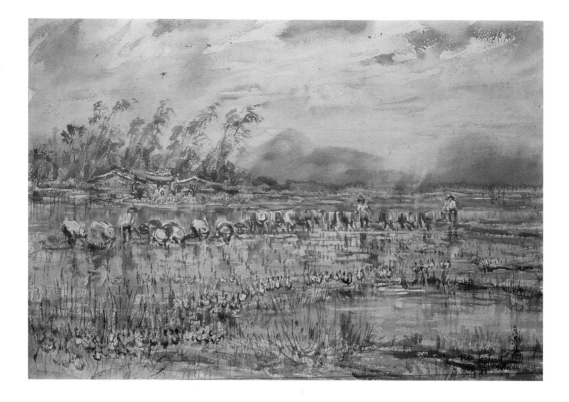

藍蔭鼎
雨中即景
1956
水彩、紙
34×50cm
鄭崇熹收藏

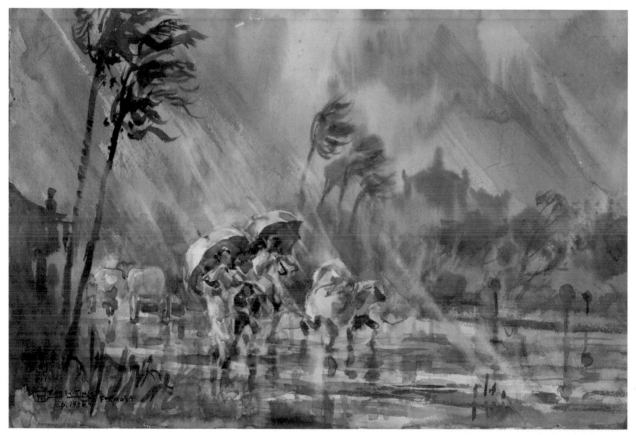

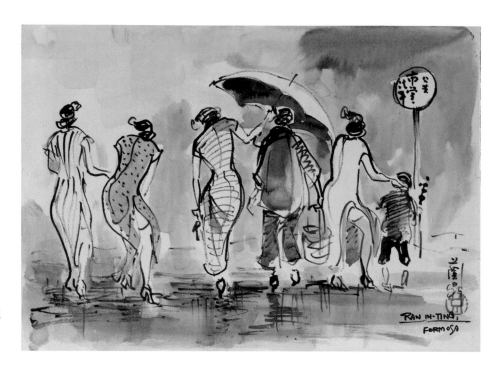

藍蔭鼎 雨後街景
約1956 水墨、紙
19.5×26.5cm
鄭崇熹收藏

外，更重於人物動態在廣漠田野的突出，在近景城門，或古厝轅門外的屋角，都應用明暗反襯的方法作畫。若再詳細分析，在竹竿椰幹依序的表現，以乾擦法或留白法為主要視點，這種層層疊疊交織為視覺空間的技法，事實上就是中國繪畫筆法中陰陽面互補功能，也是西洋畫中古典陰暗法的使用，藍蔭鼎以西潤中、以中為體的太極原理作畫，極具東方藝術風格與成就，是有特別原因的。

第二項畫論與美學創作，亦在陰陽互補美學原理完成在他眾多的作品中，如〈春秋閣〉的日夜不同景色的畫法，〈驟雨〉畫面行人的動態，或是〈山間月色〉，以至在《畫我故鄉》中的〈客家莊〉（P.46 下圖）都以夜景出現，畫面充滿了厚實之感，在畫境多層次立體的表現，並不是一個普通的畫家可以到達的技巧。西方那比派畫家波納爾（Pierre Bonnard）以逆光畫〈浴女〉或逆光作畫，使畫面空間充滿神祕的層次感，加深畫面的渾厚，攝影家柯錫杰也常用逆光法為景物造型，為人物刻記歲月，藍蔭鼎的逆光使用與夜景存光，是需要特殊能力的畫家才能取材表現的。藍蔭鼎在藝壇這項特質的表現，不僅是他優質才華表現，也使他成為國際藝壇重量級畫家，在1971年被推為世界十大水彩畫家的名銜，不僅是實至名歸，也是台灣畫家躍上國際藝壇的大事。

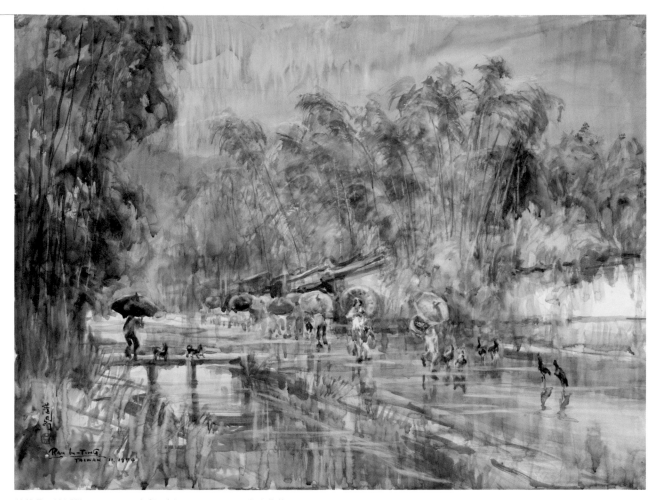

藍蔭鼎　竹溪微雨　1974　水彩、紙　57×76cm　私人收藏

波納爾　梳洗　1914-21　油彩、畫布
119×79cm　巴黎奧塞美術館藏

藍蔭鼎　椰林細雨　1954　水彩、紙　25.5×36cm　私人收藏

藍蔭鼎　碧潭風光
1971　水彩、紙
55×75cm
（許東榮提供）

藍蔭鼎的繪畫美學

　　藍蔭鼎的繪畫美學，原本就在「自然環境」成長，少年時期中國文化融入的鄉村生活，有歷史故事、人事倫常、風俗民風以及儒道相濟的人生哲學，促成他日後繪畫以台灣鄉土為主的題材，實際上是很重要的美學感性，治至受石川欽一郎畫風的啟發，在水彩技能與水彩特質所表現的畫風，也是成就藍蔭鼎注重畫面完整的部分。但天生才華、智慧勃發，對於一個愛鄉愛土的畫家，必然在選擇創作題材或運用技法時，有更深切的美學表現。

　　我們看過他作品的繪製過程，從單式圖法作畫，到複式圖法的連幅或大幅巨作，是個由小見大的氣勢，得到心手合一的能量，也是宗師級眼界與萬古長春理想的畫家。其中佐以台灣民間生活，包括農、工、商、旅的狀況，都成為他捕捉美感的對象。劉其偉詮釋他的作品說：

「他的風格轉變不多，但卻脫出西方水彩渲染的方法，而以東方筆觸發
揮了中國畫的氣韻，創立他獨特的蒼茫、渾厚，與虛靈的東方水彩」，
施翠峰也說：「他的水彩畫最成功之處，就是採用的畫具雖是西洋的，
然而畫幅裡所表現出來中國的意境、自己的線條」，二位熟悉藍蔭鼎水
彩畫內涵的人，一致說明他在繪畫美學的特色。誠然，在他畫面所呈
現不同於西方水彩畫縫合法，透明法之外的東方式的水彩畫，應該說是
更接近象徵主義的「山水畫」，不再是視覺直接的經驗，而經過選擇或
新視覺組合的「風景畫」，接近東方「與其造化，不如師我心」的美學
觀。

　　事實上，他任職公務前後的畫作，已達出神入化的境界，技巧、
主題與畫境所組合的藝術美，由心而生氣蓬勃，由靜而動，他以「定、
靜、安、慮、得」作為創作的步驟，以中國筆墨（台灣文化底蘊）描繪
人生百態，作為輪廓線的主軸，使他的水彩畫表現，除了多了「墨」的
韻味外，令人想起盧奧（Georges Rouault）畫作的深黑厚實，正是他的畫

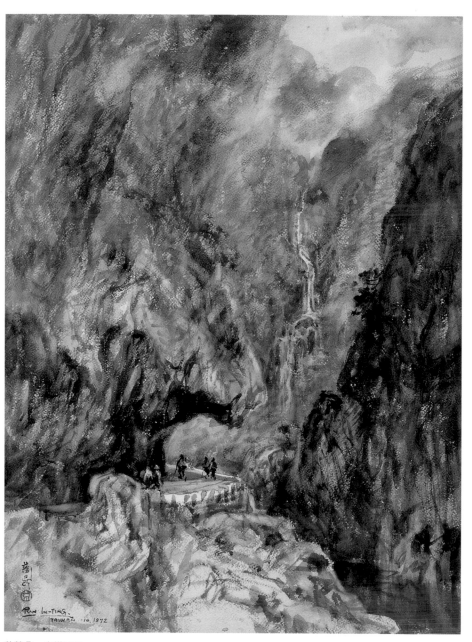

藍蔭鼎　中橫風景
1972　水彩、紙
74×55cm
林清富收藏

已加添東方美學「禪學」的神采。〈巨幅山水〉正、背面畫的橫貫公路固然有山水畫質量感外，在視覺筆法中層層相應的明暗調性，〈十分瀑布〉畫作也是如此，真是藍蔭鼎畫的時代水彩畫！

畫家何肇衢說：「藍蔭鼎改畫『山水』，大約持續了十多年，民國六十年第六屆、六十三年第七屆全國美展，他以此類山水式的〈龍舟競賽〉和〈養鴨人家〉應邀參展，和40年代的水彩畫相比，真不敢相信是出自同一人的作品」。山水畫形式以水墨畫技法加值在水彩畫創作風格，多了一份東方美學元素，但畫面的形質表現則是時空現實的作者感應。他隨性畫幅〈北投溫泉〉似山川寫照，又似水彩映面，完整描述他的美感，並作為朋友酬應禮物，題贈外交官陳之邁時的詩句：「礦谷煙裡石泉幽，夏至青翠勝厥秋，對酌和君談韻事，重歡一日得清遊」，注入文人氣質的畫作，就是藍蔭鼎不同於一般畫家所畫的水彩畫，且超越高水準表現的緣由。

[左上圖]
藍蔭鼎
中橫風光
1962　水彩、紙
51×34cm
林清富收藏

[右上圖]
藍蔭鼎
太魯閣長春祠
1962
水彩、紙
（彰化銀行提供）

1964年藍蔭鼎與何肇衢
合影（何肇衢提供）

V · 藍蔭鼎作品賞析舉隅

藍蔭鼎的畫作,除了參加過公辦徵選及邀請展出外,

他的創作就是他的生活,也是他能量的表現。

本章試以他常引用的繪畫題材,並具有傑出表現者為例,

純粹從繪畫美學觀點,分別以:

「市場」、「廟會」(民俗、節慶)、

養鴨人家、農村曲(收割、歸程)、

「玉山」、「人物」、「向陽」、「竹林」的畫境,說明他繪畫的美學要素。

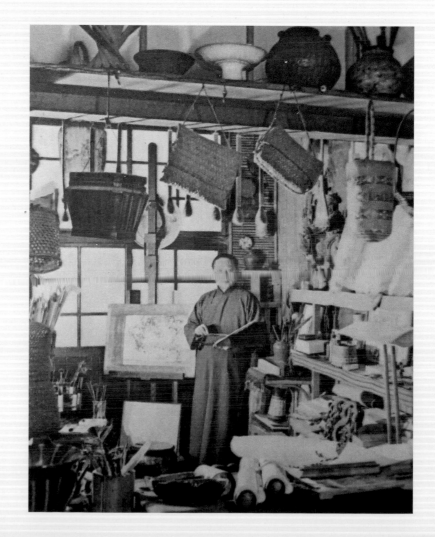

[右圖]
藍蔭鼎於中山北路一段三條通的畫室
(何肇衢提供)

[右頁圖]
藍蔭鼎
市集即景(局部,全圖見P.118下圖)
1969 水彩、紙
56×77.5cm 私人收藏

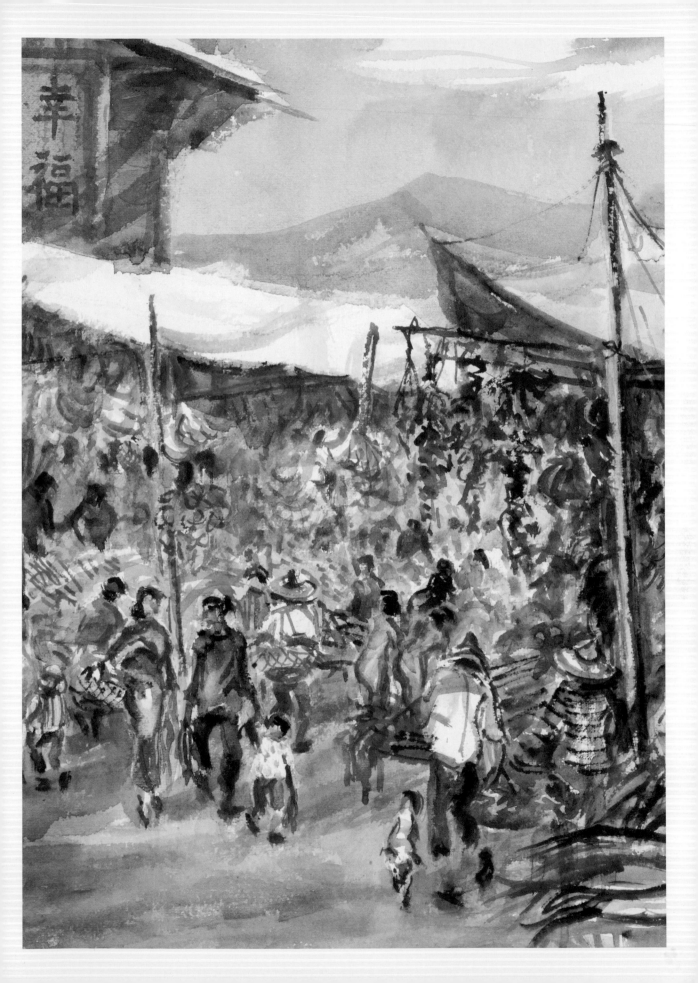

（1）市場風光：象徵台灣傳統市集的「永樂市場」

就他以台灣生活作為繪畫表現的重點時，藍蔭鼎以市場為素材的畫作不少。諸如〈市場即景〉、〈厝邊早市〉、〈市場風景〉（即〈永樂市場〉）等畫作，被藍蔭鼎統稱為「市場風光」系列，其中〈永樂市場〉是最足以代表他對台灣民間生活感應的一幅作品。

這張精心傑作，以橫式長卷方式繪製，摺頁形式，水墨筆法運行。描寫台北市迪化街「大稻埕」民生消費熱絡的景況。雖然此畫是以「永樂市場」作為描繪對象，但台灣各地市集，都有類似傳統市場作為大眾生活的重心。至今這種傳統市場，仍然保有鄉鎮市集鮮活的機能。

觀賞這張畫，便勾起大眾對傳統市場的深刻回憶，尤其在超級市場加入市場競爭後，兩相比較，恐怕還是傳統市場較有人情味，所以〈市場風景〉畫作所傳達的文化內涵、生活寫景、環境、習俗的美感意象是明確而高雅的。這張畫是藍蔭鼎1950年底所畫，至今超過六十年。畫面橫式延伸，由右而左，約略分為七段式創作：

第一段畫的人物，是穿著時裝或閩南居家服飾，三五成群提著菜籃，或挑貨者準備販賣，人物安排正、背、側面相

[上圖]
藍蔭鼎　厝邊早市　1956
水彩、紙　34×51cm
私人收藏

[下圖]
藍蔭鼎　市集即景　1969
水彩、紙　56×77.5cm
私人收藏

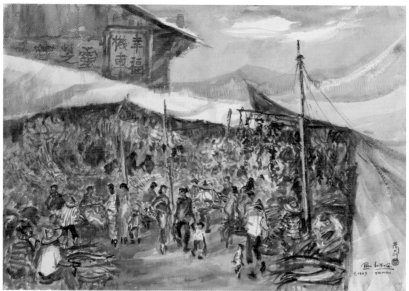

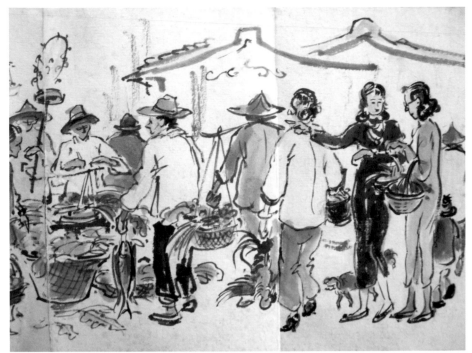

藍蔭鼎〈市場風景〉（即台北
市永樂市場）（此為冊頁封面
題字）

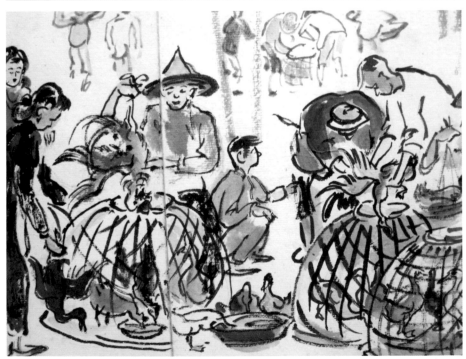

間，表情動態互為照應，顯得自然活潑，已有部分單幫零售商人在秤斤
論兩，或有賣糖葫蘆的小販吆喝聲傳進小孩耳中，成為畫面中的連景造
型。

第二段是畫賣雞鴨的攤販，用傳統竹籠罩住待價而沽的活雞鴨隻。

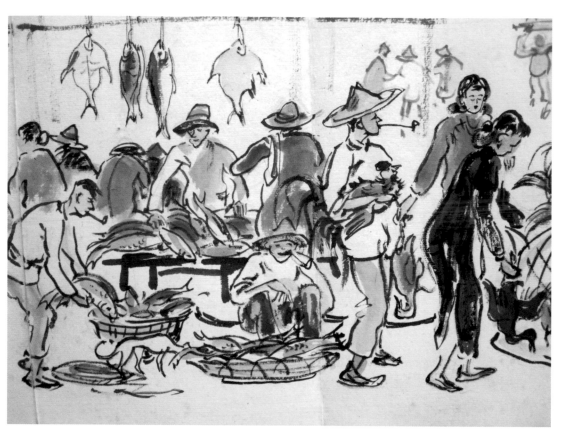

藍蔭鼎〈市場風
景〉局部（第三
段，永樂市場的
魚販店）

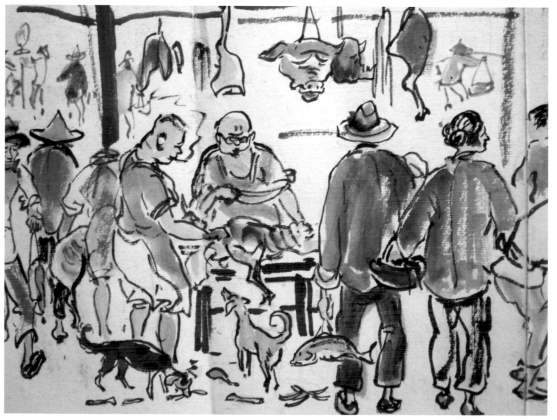

藍蔭鼎〈市場風
景〉局部（第四
段，永樂市場的
肉攤）

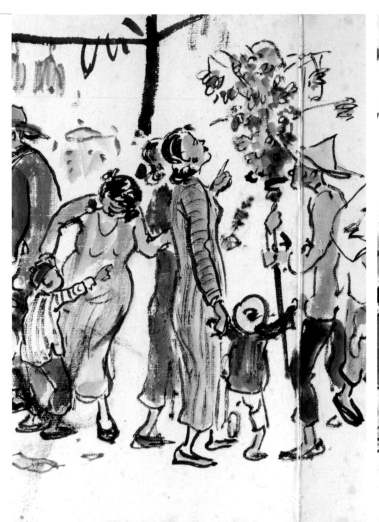
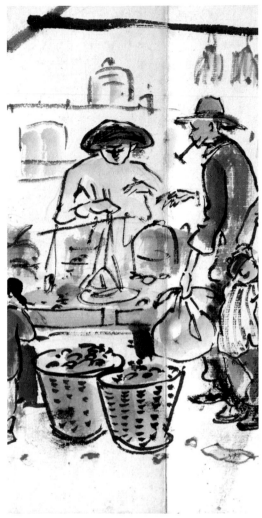

這時買賣議價配合選項互動，在固定好的竹棚架下，顯得童叟無欺，各有所獲。

第三段是畫魚販店，延續前景共生在市場鏈上，依然是畫戴斗笠的小販與家庭主婦，互為供需雙方構成一份熱鬧中的悠閒。

第四段是肉攤位置，有已購置魚貨的老夫婦前來選塊五花肉吧！魚肉供應與家庭開支有關，是比肉類奢侈的食材，所以魚肉攤前較為空曠。

第五段是畫小孩吵著要買玩具的場景，也是這張長條畫的連結畫面，具活潑變化的構思，看母親正要為孩子挑件玩具時，小朋友已展露興奮之情，不免手舞足蹈。

第六段畫的是雜貨攤，可能是賣水果或蔬菜類的小販，一位嘴含煙斗的老伯正在等待銀貨兩訖。

藍蔭鼎〈市場風景〉
局部（第七段，永樂
市場賣花的攤子）

藍蔭鼎〈市場風景〉局部（末
段，藍蔭鼎簽名及題字）

第七段則是畫花盆、花卉與賣鳴禽的商店，有人或要裝飾窗前、客廳，屬於美化環境的物品，最後為藍蔭鼎的簽名。

這張畫以流暢技法，將市場人物描繪成平易近人，沒有雷同的動作，而且人物的表情與明暗調子相襯，畫面自然鮮活，技法與內容相得益彰。藍蔭鼎不但具備高超的描繪能力，又洞悉台灣文化內涵，是頗具時代性、環境性的傑出作品，這項表現除了在日治時代的立石鐵臣有類似民俗紀實外，藍蔭鼎在〈市場風景〉的表現才華，至今仍然亮麗。

（2）廟會節氣：大景描繪廟會與民俗活動

藍蔭鼎熱愛台灣鄉土，最能表現他的鄉情美學，這類題材是他很重視的。由於他以「深遠法」描寫大場景的方式，有如廣角視覺的布局，畫面氣勢磅礴，這種化繁為簡，掌握結構色彩與視焦的表現法，是很罕見的精英才華。若從美術史審析，當知他的素描能力與對情境的掌握令人感佩，此類廟會活動的畫，賞析於後。

〈廟前〉創作於1952年，換言之是較早期的作品，在構圖上以三段法（前景、中景、遠景）表現，採取前景簡粗而濃，中景是畫境主調，除了以閩南式廟宇穩定坐落在叢樹中間，或也可以說建廟後，布置廟埕的樹林是配合氣候與景觀需要而形成。廟宇雕樑畫棟，並在飛簷屋瓦間有交趾陶文物裝置，配合廟前活動的民眾，相映成趣。內容展現出台灣民俗與信仰，屬於本土文化與歷史圖像的象徵，也是台灣大眾生活的圖記。

就繪畫美學而言，視覺焦點落在廟前活動的眾多民眾身上，除了人物表現各有聯結之外，陽光以45度斜照在人物的身上，配合光源的聚焦，以台灣的榕樹、樟樹、椰林夾雜其間，而白雲飛過的天空，襯托了

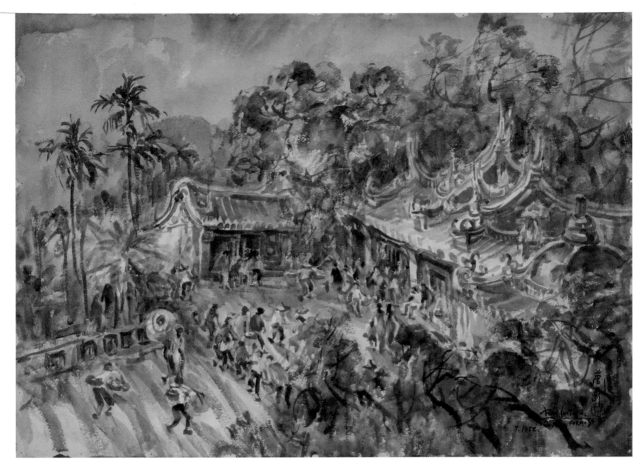

藍蔭鼎　廟前
1952　水彩、紙
43×59cm
私人收藏

「空氣」的流動。藍蔭鼎擅長大場景的光影處理，使此類畫顯得靈動而鮮活。

　　另一幅〈舞龍慶新年〉(P.124)，是藍蔭鼎畫作中很具民俗性的作品，也是他深切關懷台灣文化而畫出的傑作。這張畫與其他的〈鄉下戲〉、〈圓通寺〉、〈廟前雨景〉或〈龍舟競渡〉（1970）的表現法略似，都採用「深遠法」將畫面擴大，並且透過民俗活動，來詮釋台灣文化的豐富

藍蔭鼎　圓通寺
1935　水墨、紙

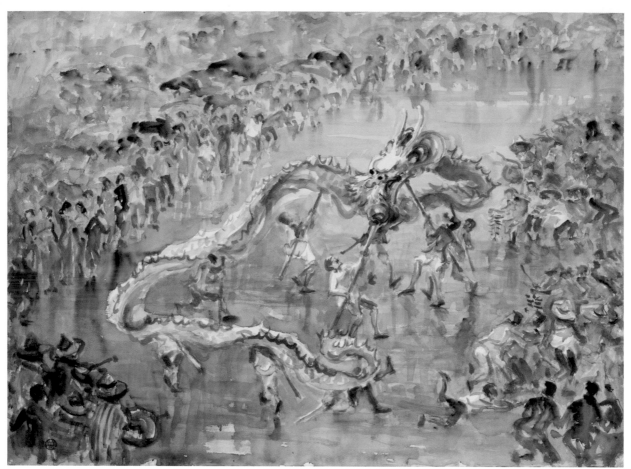

藍蔭鼎　舞龍慶新年
年代未詳　水彩、紙
56×77.5cm
私人收藏

性，並依中華文化的年節風俗或宗教信仰在畫面呈現。

　　這張〈舞龍慶新年〉的畫沒有年款，也沒有簽名，只有用印，看
來這是一幅藍蔭鼎很珍惜的畫作，畫中的主題舞龍者的位置與力道的表
現，以S形構圖將巨龍舞動出強勁氣勢，色彩採暖色調的黃白色澤，與
爆竹爆出的白煙交融迴盪。近景敲鑼打鼓、正賣力擊動節奏的舞姿，觀
賞的群眾聚精會神欣賞舞龍的美姿，而龍尾掃過的風息，使靠近的民眾
紛紛躲開，這張速度與動感十足的畫作，使人見之莞爾，加上熱鬧氛圍
的營造，讓觀賞者見到藍蔭鼎創作的大氣，亦可說從這些由小見大的組
織手法上，進一步體會到他的才華。

（3）養鴨人家：刻畫群鴨動態借景敘懷

　　這一個命題，是戰後台灣農村社會常見的風景，在一片漠漠水田
旁或溪岸邊，茅草屋舍或棚架下養鴨一群，少者百隻，多者千隻，有蛋

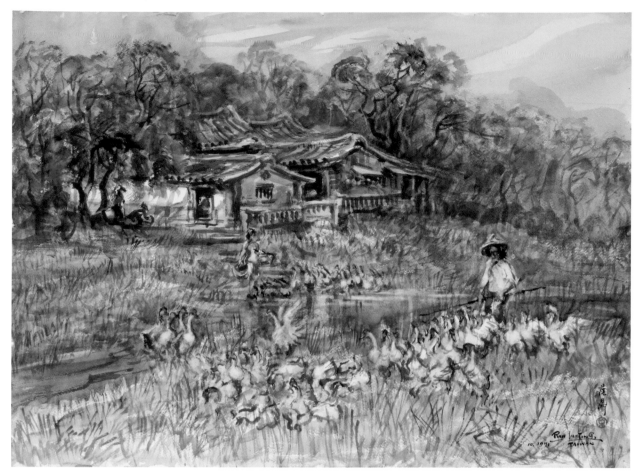

藍蔭鼎　水潤鴨聲
1971　水彩、紙
56.5×77cm
私人收藏

鴨、肉鴨或鵝群，農民為了使這一產業能得到較多利潤，對於水質通風或場地都非常講究，甚至在與鴨群互動時，會發出鴨群可以理解的制約聲音，使群鴨能在一個聲音一動作中回應，而群鴨的習性，也能傳達給養殖牠們的農民。

　　藍蔭鼎的「養鴨人家」通常採大場景的描繪方式，鴨群成「地」，水澤與房舍為「圖」，配合人物點景，近取鴨群動態，遠景則是畫面的視焦，在尋求他繪製的美感時，使畫面有移動卻反差連貫一體、有如動畫的影像。若從藍蔭鼎畫這一類題材的動機來看，被他擬人化的畫作，是充滿人文意涵的，所以他的水彩畫不同於一般的風景畫作。他在《畫我故鄉》一書中寫到關於畫這類題材時，說：「在河邊常看到養鴨人家，手執長竿大聲一呼，幾千隻鴨子排隊整齊向前進軍，養鴨人口含煙斗，宛如鴨群中的大將軍，威風凜凜，悠然渡江而去。」繪畫美學借景紓懷或擬物為靈，畫家的情思與才華可從畫面看出端倪。

　　〈水潤鴨聲〉是他1971年的作品，描寫農家在田畦水塘養鴨情況，

藍蔭鼎　收穫
1974　水彩、紙
56×78.5cm
私人收藏

（有人認為可能是鵝群，因為鵝翅膀較寬大），在呼朋引伴的叫聲中，
與著紅褲白衣頭戴斗笠的養鴨主人互動，不遠處則有三合院紅瓦白牆被
叢林圍住，正好成為紅褲飼主的重要背景。這張畫可能也是藍蔭鼎記述
宜蘭傳統農村的生活記趣。

（4）農村組曲：彩筆畫出真實農村生活

　　台灣已進入工業時代的科技社會，雖然改變「以農立國」的文化形
態，但台灣之所以美麗，便是在蒼嶺綠水間的農地耕種情狀。藍蔭鼎的
生活環境處在山林與鐘鼎之間，具備士大夫的知識與情感，尤其農業社
會所衍生的風景，更是他刻骨銘心的記憶，不論是插秧播種或水聲潺潺
的河邊，以及哼著山歌騎牛而歸的牧童，都是他描繪對象。換言之，他

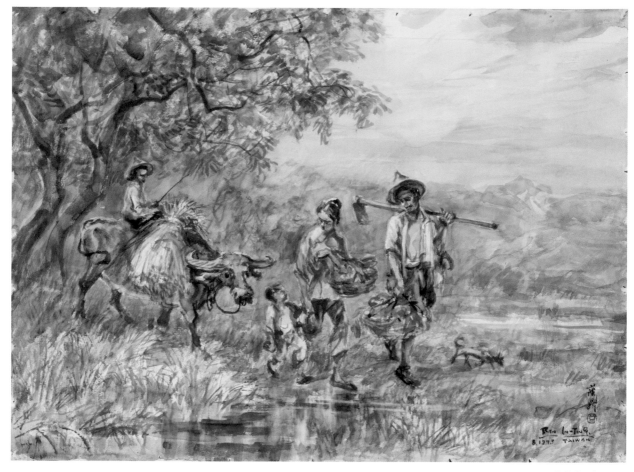

藍蔭鼎　歸程
1973　水彩、紙
59×81cm
私人收藏

了解農民、呵護農民,在《豐年》雜誌社或華視的「今日農村」節目,
都有他心力的痕跡。因此如何以他的畫筆畫出農村真實感,反映在他精
細挑選的畫面。茲以二類賞析解說如下:

　　其一「歸程」,大致描寫農事過後的情況,類似這種農村景色的
畫作很多。例如〈竹溪微雨〉、〈收穫〉、〈歸程〉、〈滿載而歸〉等
等都歸類農村即景系列。茲以〈滿載而歸〉與〈歸程〉為例,說明藍蔭
鼎水彩畫的表現是完善而美好的。〈滿載而歸〉(P.128上圖)以三隻水牛前
導,牛群拉著貨品與閒坐車上的人,前導牛由童子拉著,另一名孩子騎
在牛背上,後面的牛隻也有人在一旁照應。當牛車逆風而行時,從椰林
或行人姿態上便可明白風勢不小,在這種與畫互補色彩(明暗)的造境
下,不只是倒影晃動,在風煙吹拂時,引發畫面動勢,是令人激賞的高
雅境界。另一幅〈歸程〉畫於1973年,這幅畫以一家人為主題,在農事

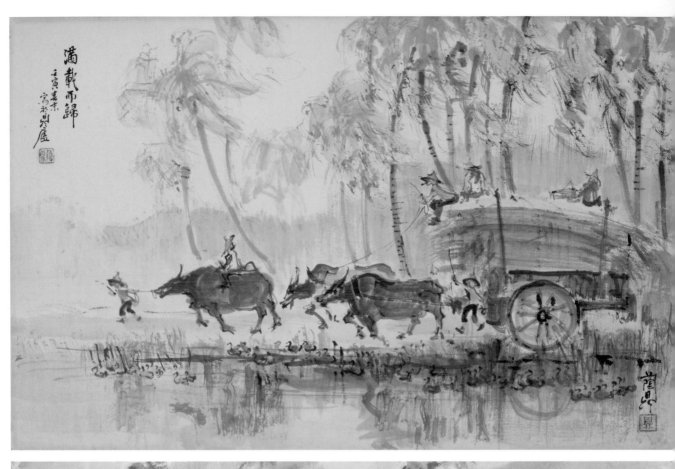

滿載而歸
壬寅素末
寫於見盧

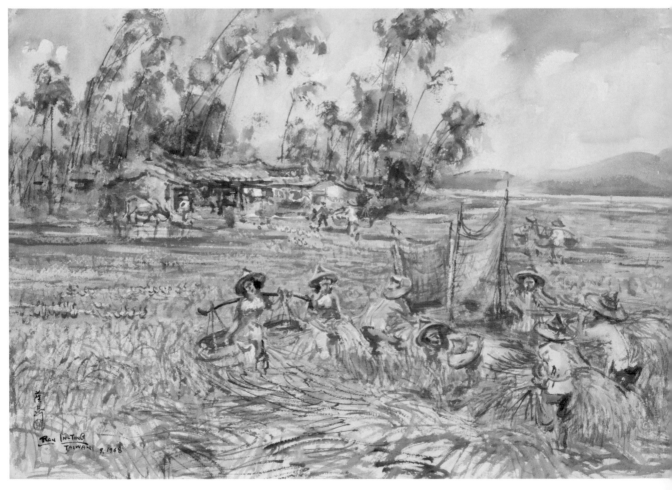

RON LNG-TING
TAIWAN 9.1968

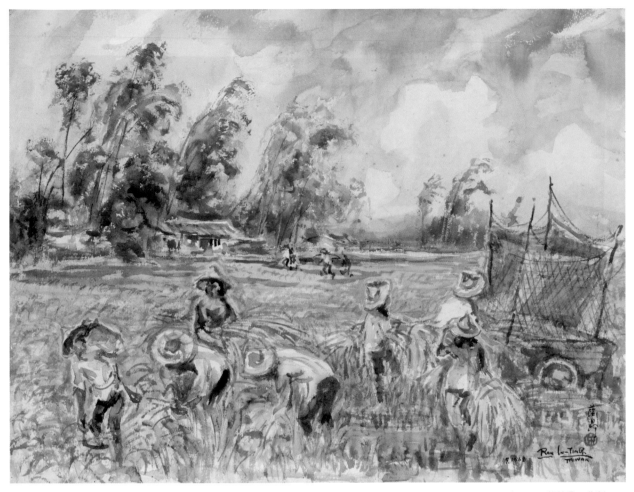

藍蔭鼎　收割二
1968　水彩、紙
49×64cm
私人收藏

耕罷後，畫出全家人返家的心情，在藍蔭鼎以台灣碧綠作為主調之同
時，又以小孩著紅衣為視焦，那份溫馨與和樂，大地呈現蓬勃生機。構
圖以斜線平衡畫面的動勢，更加強空間在行動中的廣闊。

　　其二「收割」時節，台灣春秋二期稻穀收割，每年寒冬插秧的場景
（他有很精彩的「農忙」畫作），事實上是台灣社會的圖騰，可作為台
灣早年生活紀實。兩張〈收割〉均於1968年完成，之一是大畫面，之二
是採近景描繪，都以冷色調為天空或屋舍密竹為背景，在一片金黃色成
熟稻田裡工作，一群汗流浹背的男女農民，工作賣力在碾穀嘎嘎作響，
好一個隆隆聲與加油聲正從這些工作者內心升起，農村曲響起，豐年季
自發。這兩張畫仍然採深遠法構圖，把天際線提升，使畫面更具廣大氣
勢，景物中主題與背景交融一體，是令人感動的台灣農村風光。

[左頁上圖]
藍蔭鼎　滿載而歸
1962　彩墨、紙
44×68.5cm
私人收藏
[左頁下圖]
藍蔭鼎　收割一
1968　水彩、紙
56.5×77cm
私人收藏

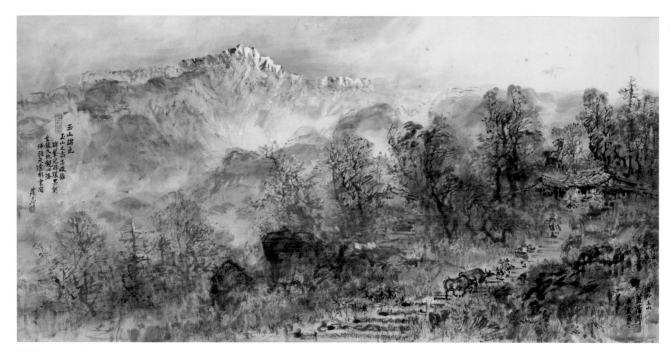

藍蔭鼎　玉山瑞色
1971　彩墨、紙
68×133cm
私人收藏

（5）玉山瑞色：表達愛我故鄉孤絕美學概念

　　這是藍蔭鼎作畫的重要畫題，並及較晚出現的橫貫公路等水墨作品，與當年的國畫家，如張大千等人的互動不無關係。而且藍蔭鼎屢被邀請出國，均以台灣名山勝景的畫作當作交流禮物。例如他贈美國總統艾森豪的畫是〈玉山瑞雪〉，贈泰皇浦美蓬的畫是〈祥瑞舞龍圖〉，都具有台灣文化的本質與特徵。以文化特質作為創作的資源，足以說明大畫家的學養與敏感度，是超越平常人看法的。

　　既然描繪玉山，究竟他的看法又是如何？他說：「登上玉山主峰，真有（已登絕頂我為峰）之感……（看山如讀書）」，這是畫家的心情，也是他愛我故鄉中孤絕美學的概念。

　　〈玉山瑞色〉作於1971年冬，是一幅大尺寸、以黑色為主調的繪畫，有人認為是水墨畫，因為在他的畫作上有畫題的均稱水墨畫，也因為畫大，所以有二處題款，是較罕見的精心傑作。觀賞這張畫，當然由近的石階開始看起，原始森林蓊鬱在前，留有小徑拾階而上，而登山者健步踏青，或雲煙裊裊，瀰漫在山腰上，並隔離矗立在後的玉山主峰，

藍蔭鼎　閒情　1971
水彩、紙　46×60cm
私人收藏

或稱終年雪冷的冰肌玉骨，或為彩虹女神，為台灣播散出無盡的愛，使
人備感她的冷豔高遠，偉大如蓬萊仙境中的彩光。所以他題有詩句：
「玉山之高高峻極，群峰兒孫環其側，坐鎮大地觀四海，伸頭天邊彩雲
間。」這是一份有詩有境的大製作。

　　藍蔭鼎掌握鄉土情懷，對大地感應、對故鄉眷戀，在繪畫美學的詮
釋，他從台灣山川特質表現台灣，是個有見地的傑出藝術家。

（6）人物系列：以「人」為主的鄉情佳作

　　藍蔭鼎所有的繪畫，幾乎都有人物點景，或有特寫的人物造境。
不論各年齡層、不同的性別，都會在適當的畫面出現，或靜、或動各
相宜，以「人」寫「景」造「境」，他的傑出技巧，使他成為令人稱
羨的對象。他畫身穿旗袍的婦女或台灣大襟衣的鄉姑，提籃撐傘、市

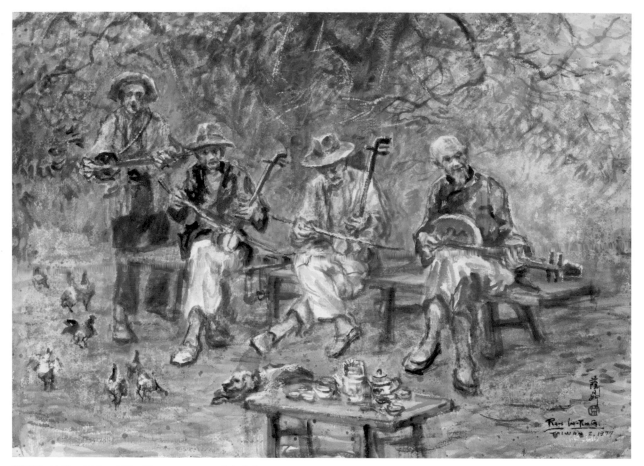

藍蔭鼎　南音　1977　水彩、紙　57×78cm　私人收藏

藍蔭鼎　南洋風光　1974　水彩、紙　76×56cm　私人收藏

集閒話，或遮陽漫步，把人物描繪得婀娜多姿、身影妙曼。例如〈南洋風光〉、〈閒情〉（P.131）的人物姿容，維妙維肖，煞是感人。演奏〈南音〉的人物造景，則畫四人各執樂器一種，或大胡、二胡、月琴、三弦合奏樂曲，必在音律和諧、旋律悠揚，情境彷彿大自然不被干擾的時刻，樹蔭下的清涼歲月，連撿拾地上餘食的雞群都悠然走步，整幅畫絲毫沒有不協調的筆觸或色彩的矛盾，好一張以「人」為主的鄉情佳作。

　　再以〈沈思〉的老農特寫為例，這位先生應該是坐在廟裡的角落休憩，鄉人習以敞開外衣，鞋履半穿，以明亮白衣與灰暗半褲相襯，背景則是雕刻木樑與彩繪牆頭的對比法，老農的神情顯得落寞清

藍蔭鼎　沈思　1967　水彩、紙　77.5×57.5cm　私人收藏

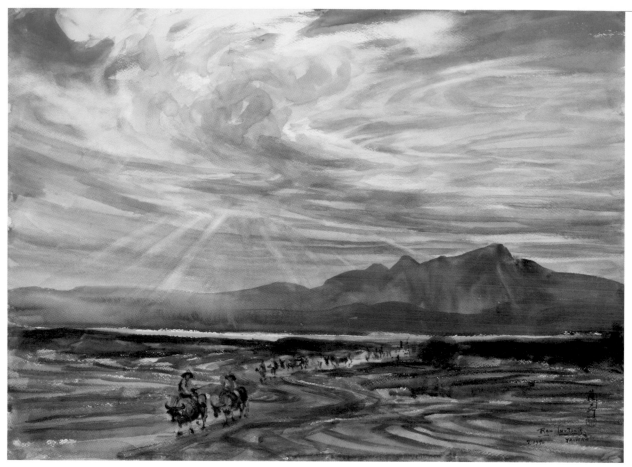

藍蔭鼎　觀音山前
1970　水彩、紙
56.5×77cm
私人收藏

寂。其實，相關的自畫像或原住民畫像，他都有很傲人的成績。

（7）向陽光影：台灣山水光影變化的再現

六十七歲時的藍蔭鼎

水彩畫美學在於光影的描繪。尤其台灣青山綠水、雲嵐飄忽，在亮麗陽光強烈炙曬之下充滿生氣與活力。藍蔭鼎觀察台灣景觀至為精準，取景下筆必然對形質有所斟酌。在美感與現實之間取得表現重點，而光影變化無窮，如何表達一瞬萬變的雲影向陽，則是他「寫生」技法的造極之作。

以1970年的〈觀音山前〉畫作來說，畫中的觀音山大塊筆觸渲染而成主調，山角上留白以淡水河岸作為隔開前景的農地，再以快速筆調、飽

和色彩來揮寫，前景有二個牧童騎牛前行，看來是耕罷哼著山歌的悠閒狀態。這幅畫的重點在於超過畫紙大半的雲影在天空飄動，午後下山的太陽，發出強烈的光線直射地面，使畫面充滿台灣的氣象與溫度。此景不僅是畫境的突出表現，也是早期全省農家常見的文化標記——向陽光影溪山照，農產豐收滿庭前。

（8）竹林高風：竹林婆娑精妙瀟灑的畫作

竹文化是中國文化的象徵，藍蔭鼎熟讀古書，對於四君子之一的竹文化必然了然於心。且不說「無竹使人俗」的古語，單就台灣處處竹林婆娑、種竹採筍，「竹子」確實是使人愛惜的寶物。試想以竹為中心的家具，或以竹擬人的高超氣節，都深深地刻印在大眾的生活中。所以藍蔭鼎畫竹，就主客觀環境都是一件想當然耳的必然。而其他畫家除了文人畫中的「竹子」特寫象徵外，在水彩畫中很不容易掌握竹的特性，而藍蔭鼎情有獨鍾，技成化境，將「竹林弄影」的水彩畫呈現在畫紙上，令人感動。

由於他畫了不少將茅屋瓦舍藏入竹林的農村景色，

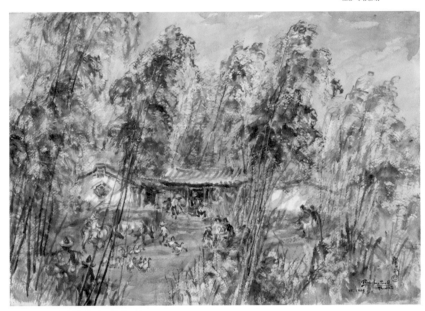

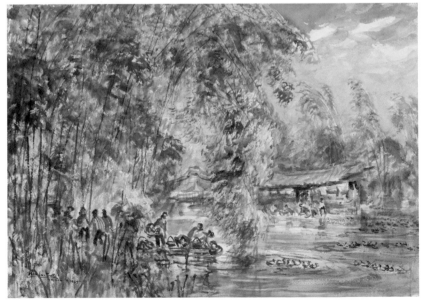

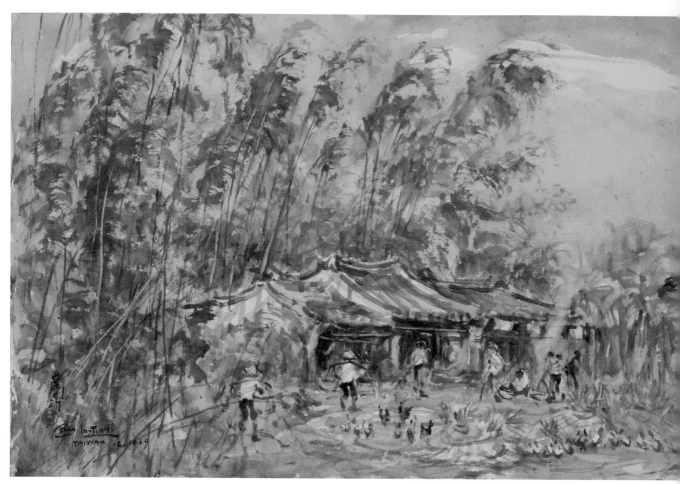

藍蔭鼎　竹林農家
1969　水彩、紙
38×56cm
私人收藏

[右頁上圖]
藍蔭鼎　浣衣聽竹
1972　水彩、紙
58×82cm
私人收藏

[右頁下圖]
藍蔭鼎　耕罷歸程
1969　水彩、紙
58×79.5cm
私人收藏

除了點景人物在畫面上流動外，竹梢迎風搖曳生姿，也是一絕。忽而在東、忽而在西的竹林，充滿動感；若不知竹性，難以掌握畫它時的速度，更不容易把握「疏影橫斜水清淺」的照應。

在此，提出幾幅精彩的竹林畫作，如〈竹林農家〉、〈竹蔭蔭人〉、〈竹溪浣衣〉、〈耕罷歸程〉、〈浣衣聽竹〉、〈種竹養性〉等作品，大都為「空靈氣節士人品，颯颯風息動千竿」的景象，尤其在藍蔭鼎以特殊的技法表現台灣竹文化的特質，或修篁初露，或萬竿成林，不僅是台灣以「竹」作為生活必需品，孕育著人格象徵的竹文化，更傳承了中華文化的精華。看到滿山遍野竹林依依的風情，該都明白「竹炭」之外的精神文明之美妙了。

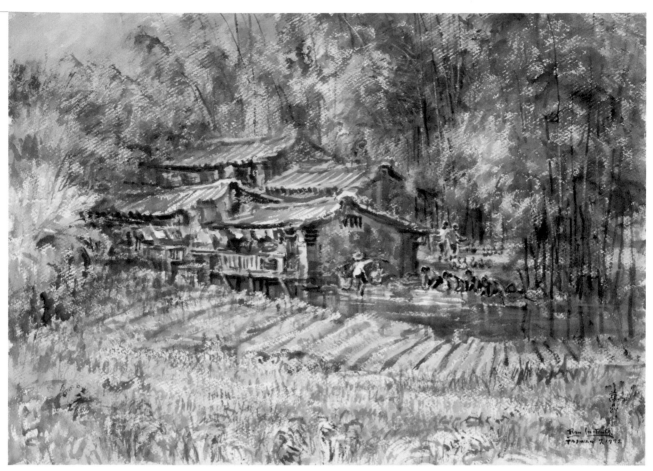

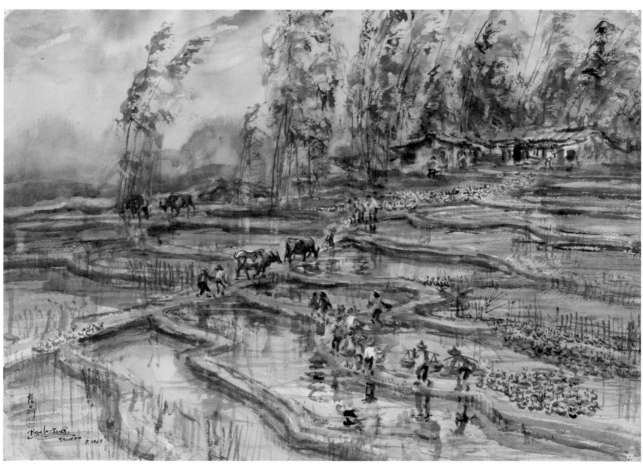

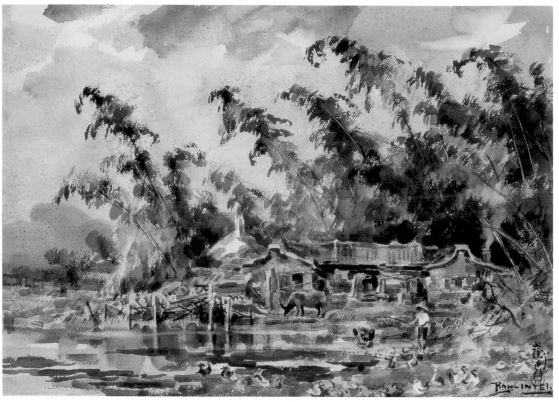

藍蔭鼎
田園風光
1965
水彩、紙
38×53cm
林清富收藏

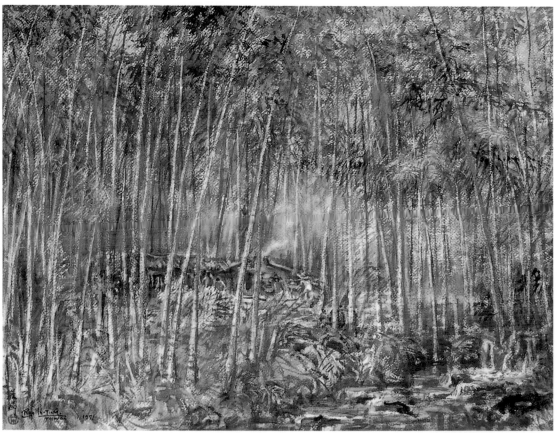

藍蔭鼎
竹林之家
1971
水彩、紙
55×71cm
鄭崇熹收藏

[右頁上圖]
藍蔭鼎
種竹養性
1972
水彩、紙
58×82cm
私人收藏
[右頁下圖]
藍蔭鼎
竹叢椰風
1971
水彩、紙
38.5×56.5cm
私人收藏

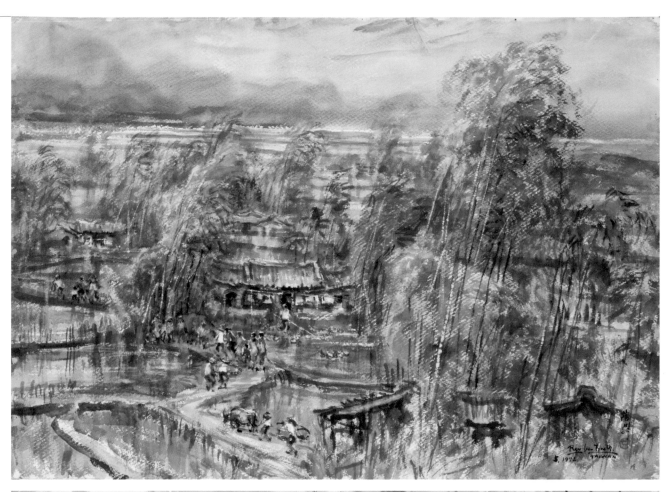

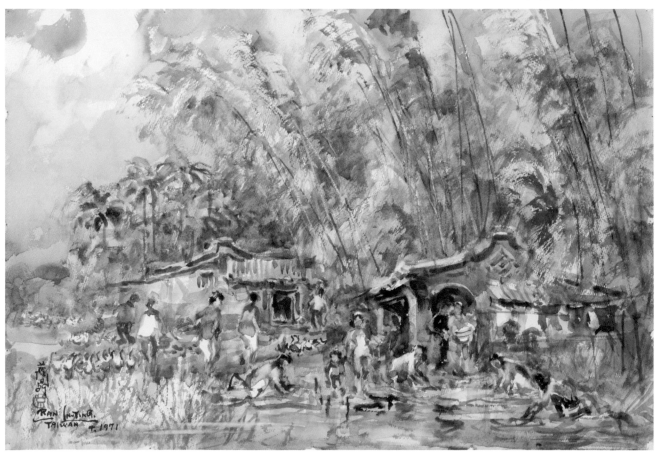

[上二圖] 竹林是台灣農村常見的美麗風景（王庭玫攝）

以〈種竹養性〉
（P.139上圖）畫作為例，
此畫描繪台灣北部地
區的農村現場，成林
竹叢之間有瓦舍與
田畦，該是早春汲水
入田的季節，或說是
春耕的開始，牽牛挑
柴，行腳在田埂上，
竹梢搖曳，此起彼
落。層層村舍在畫面
上成為焦點，似真似
幻，呈現了種竹者隱
入文化的元素，即為
竹節高風，雨露沾衣
的清新。

　　賞竹作畫，應
以整體創作為是。
風格分析僅止於對藝
術家的外在看法，並
無法了解作者內在全
部哲思。因為部分的
總和不等於整體，況

藍蔭鼎　台灣竹林春色
約1968　水彩、紙
34.5×24.5cm
鄭崇熹收藏

[左頁上圖]
藍蔭鼎　池畔農家
1978　水彩、紙
55×76cm
（1978年，何政廣攝於鼎廬。）

且藍蔭鼎創作的時空，與他美學理念的主張，在不同才情上表現時，實
在不宜以單一方面知識去判斷。「他的才情是相當廣泛的。」（李澤藩
語），那麼，畫只是視覺形式的現場，他的情感、思想與理想，可以在
文章、音樂、文物間的學養與內涵中體驗。如此看來，藍蔭鼎的水彩畫
就不只是具有東方美學元素的創作，更是現代藝術中視覺經驗的符號，
在純粹藝術表現上創造了台灣文化。

VI • 結語
名留台灣美術史

繪畫要創作，不要完全模仿自然。

多看自然可以瞭解自己，但是不要被自然抓住，而要抓住自然。

所以如果能夠把自然的美和力量，予以強調、變化表現出來，就是你的創造了。

——藍蔭鼎・摘自《藍蔭鼎水彩畫專輯》

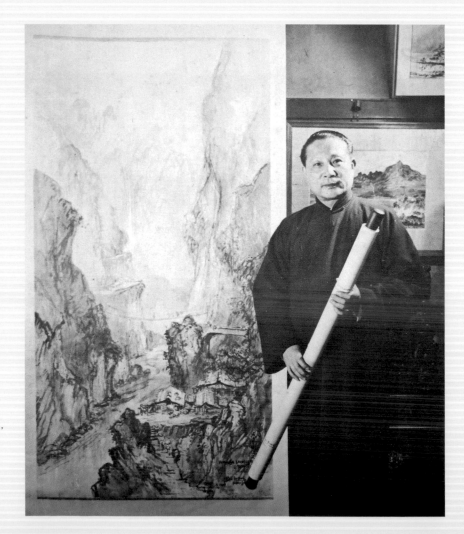

[右圖]
藍蔭鼎和他的國畫山水
（何肇衢提供）

[右頁圖]
藍蔭鼎　雨後奔泉（局部，
全圖見P.148）
1975　水彩、紙
55.5×76cm
私人收藏

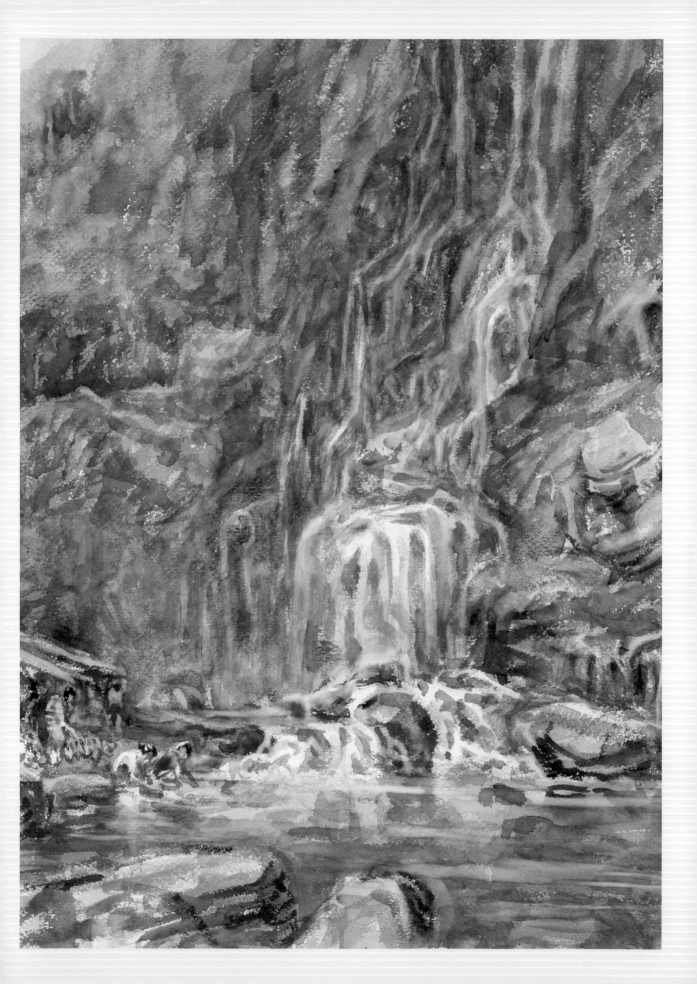

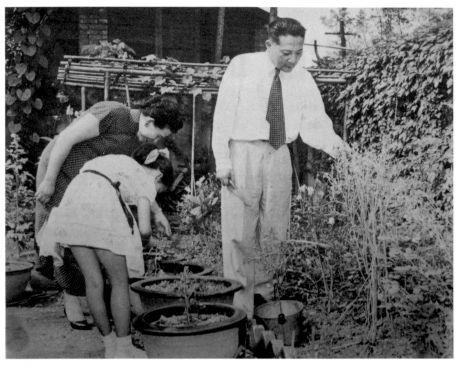

藍蔭鼎居家生活一景
（何肇衢提供）

藍蔭鼎藝術創作歷程，來自環境中的孕育、家人的鼓勵（他的母親為甚），最重要的是他的才能與學習的熱情。以家世為始，從漳州移居台灣的先人，是耕讀的知識人士，父親藍欽還是前清的秀才，也可說是書香門第，但當年在台灣營生不易，又受日人統治，舉家遷往宜蘭，但是父親教導的四書五經、母親劉治的鼓勵，以及夫人吳玉霞悉心顧家，把這位「黑邱」胎記後取名蔭鼎的畫家，造就成為「一畫九鼎」的成績，令人感佩。由於宜蘭沃野千里，民風純樸，往來單純。這樣的機遇，藍蔭鼎與原居民、原住民共處的農村生活，成為日後他愛鄉愛土的情懷，並作為藝術創作的泉源，儘管有論者以他為鄉土畫家（何政廣語），但鄉土的含義是包括時代、環境與社會意識的結合，具備洞悉人性衍生的情感與哲思，並能以特有的才能與技法表現藝術美的作品。

律己甚嚴，以畫為生，探究繪畫藝術美

藍蔭鼎生活簡直嚴肅，律己很嚴，所以在一般藝壇上常遭受「不合群」的誤解，但他的態度是「我生活一向很規矩，不罵人，不捧人……有時間多畫些畫，多做一些做事。」（許常惠語），這還不夠，他讀

[上圖]

藍蔭鼎　茶花
1965　水彩、紙
（為彰化銀行刊物所畫封面，彰化銀行
提供）

[下圖]

藍蔭鼎　中央山脈春雪
1965　水彩、紙
（為彰化銀行刊物所畫封面，彰化銀行
提供）

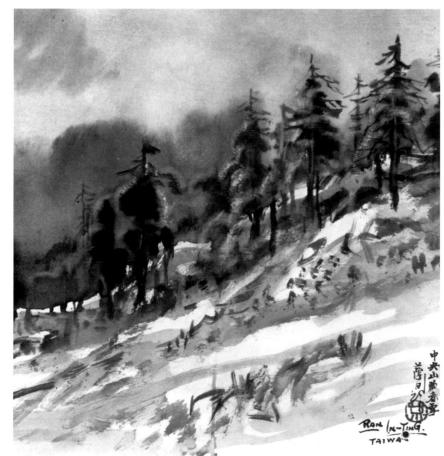

書、寫作《鼎廬小語》，
研究文物或是蒔花賞竹，
儼然是現代的文人生活。
在這種定力下，除了養兒
育女，家庭是兼儒家修養
與現代紳士作為行動的準
則。因為了這層文質彬彬
的「士人」生活，舉凡可
學習的新知識，可修養的

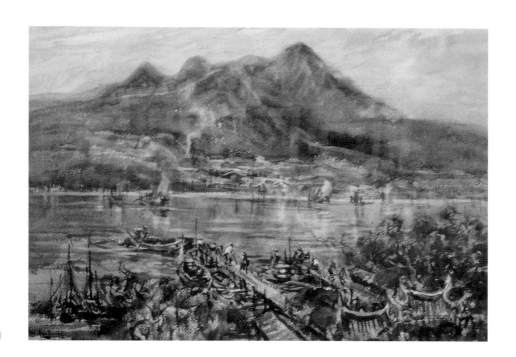

藍蔭鼎　淡江帆影
1976　水彩、紙
55×75cm
（1977年，何政廣攝於鼎廬。）

上層社會，可提升文化品質或藝術哲思的社團活動，他是積極的、也熱心服務公益的藝術家。

　　在此不再贅述他從公的成就與榮譽，卻不得不推崇他語言能力的程度，足可比媲美外交人員的通暢，在國內接待駐華使節，在國際接觸各國元首，都在一定性被認同與尊重的範圍，若文化外交、或藝術活動是國際間探求交情深淺的測溫計，那麼以藝術成績為測溫計，並加以宣導的人，就是這位「國士」藍蔭鼎所開啟。

　　他的生活就是他繪畫創作的內容。

　　從繪畫中領悟人生的道理，以師道石川作為水彩畫入門，卻以敏銳的眼光看到故鄉的美麗，探求繪畫藝術美究竟在風景、還是美感，藍蔭鼎不厭其煩地在技法與內容交融上嘗試，或許他應用西方的水彩畫技法，卻用東方的「計白當黑」的思維。在爐火純青的技法中，水彩筆、毛筆的傳統工具似乎不足以說明天才的創造力，他說：「人家爬山帶水壺拿拐杖，我爬山帶甘蔗一支，上山當拐杖用，爬到山頂吃甘蔗解渴，蔗渣還可留下寫作畫水彩用，而下山就不必拿水壺拐杖，兩手空空非常輕鬆。」（何肇衢語），甘蔗渣成為筆墨，惜物愛物，更是化作神靈的

[右頁上圖]
藍蔭鼎　潭溪擺渡
1971　水彩、紙
56×76cm　私人收藏
[右頁下圖]
藍蔭鼎　客路相逢
1970　水彩、紙
56×75.5cm　私人收藏

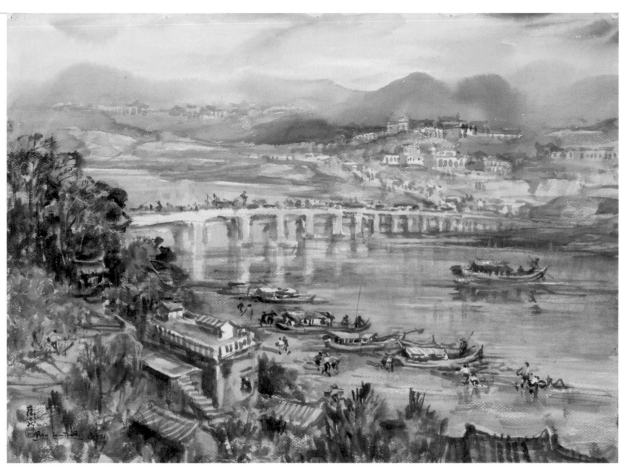

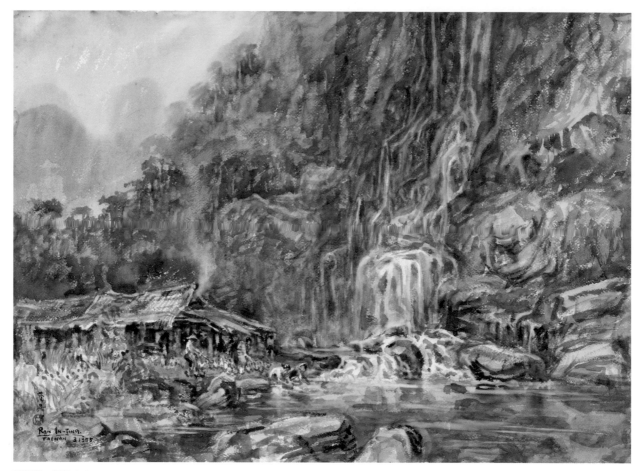

藍蔭鼎　雨後奔泉
1975　水彩、紙
55.5×76cm
私人收藏

力量。有位熟識的親友造訪他的畫室時，看到青花盤上有甘蔗渣，初以為是尚未清除餘渣，藍蔭鼎手持渣末在紙上揮灑，頓時看到風吹竹梢迎秋陽的質地，才恍然大悟。

　　但是技法不足以說明他在繪畫藝術的表現，換言之表現是美學詮釋的整體。藍蔭鼎兼具西洋水彩畫的方法與東方水墨技法的特長，說明現代感來自現實性的視覺經驗。台灣處亞熱帶，色彩鮮豔，天青地明，或晴空萬里、或驟雨沙沙，尤其夏秋之際午後的「西北雨」，促發天氣千變萬化，藍蔭鼎不忘以現實感的真實用西方調子布局畫景，卻更關心「汗滴禾下土」農民的辛苦，以及農以儲糧，或主婦持傘避風雨的畫意，若原有詩情都在畫面之外隱密著，這時他以東方文人畫境的章法、布局、簡約作畫，所以他的水彩畫面很難看出是西畫法還是水墨畫法。「畫不畫，自有我在」（石濤語），藍蔭鼎的畫還要說出技法的應用嗎？所謂

「得心應手」，他在繪畫表現如此精到。「他的水彩畫最成功之處就是採用的畫具，雖然是西洋的，然而畫幅所表現出來的是中國畫的意境，自己的線條」（施翠峰語），意境是內容、是美感、是學識、也是品行與才華，是精到的美學感應。

那麼，可以從諸多的畫作中（他應邀在國外展出作品十餘次外，在國內除了省展、國展之外，只有一次是在民國四十七年2月由美國新聞處主辦在歷史博物館展出四十八幅旅美作品。他本人期待八十歲才要開第一次展覽），看出他創作的泉源是以台灣記述為主，或也描寫美國或東南亞諸國風景，但藍蔭鼎水彩畫風格的精彩表現，是明確而突出的，已忘然於繪畫形式的應用。他繪畫的特質有下列數點：

（1）**地方性**：包括以民俗活動、宗教膜拜，民眾生活，尤其是農村情趣，以及地方特色的描寫，例如晚年仍孜孜不忘發表「畫我故鄉」百幅，雖然未竟其功於第八十五幅辭世，但飛舞的筆法，精彩結構，鮮明的色彩，景色特徵這是畫家明智題材選擇與應用。從他的畫作資料

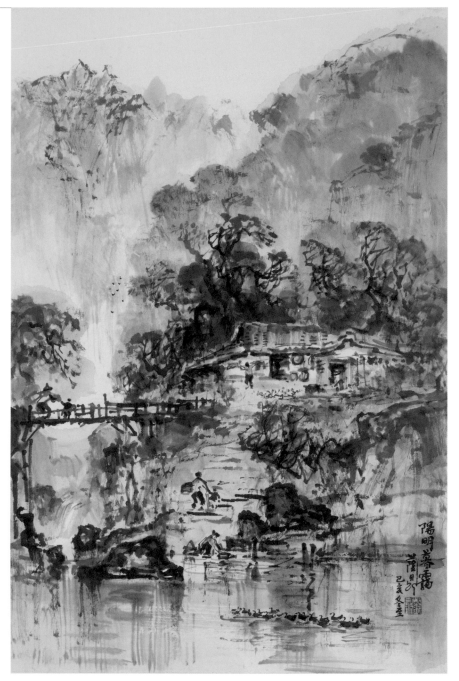

藍蔭鼎　陽明暮靄
1959（己亥冬至）
彩墨、紙
68×44.5cm
私人收藏

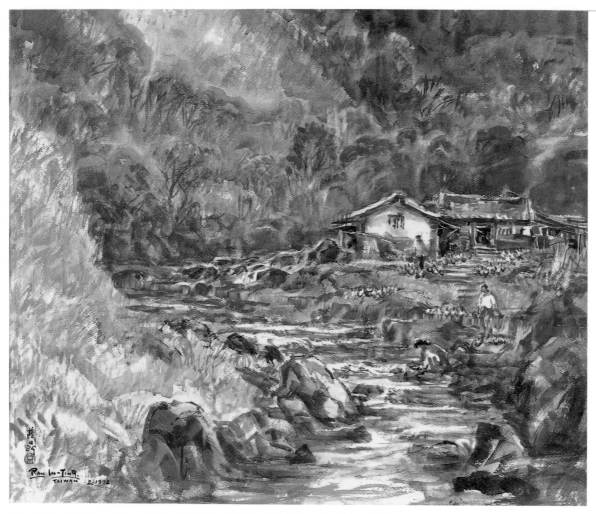

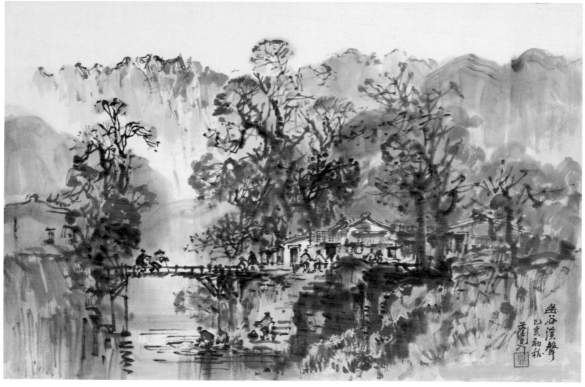

1974年，藍蔭鼎以水彩畫
〈漁村〉做為耶誕賀卡，
此畫由白宮收藏。

中，看到多幅以「玉山」為題材的作品不只是他的心情、他的故鄉，所
贈他國元首或入藏台灣收藏家，藍蔭鼎結合台灣的環境意涵，是文化、
是美學、更是畫境。

　　（2）時代性：藍蔭鼎畫作除了應邀出國，遊歷友邦的風光被他鎖
定為畫材，如紐約市、中央公園、紐約時報廣場、曼谷、馬尼拉古蹟名
勝、時節外，描寫台灣文化的時代特色相映成趣，例如他畫廟會的舞
龍、舞獅、竹林養鵝、驅車賞涼（畫台灣的三輪車）、晾衣、牧牛飲水
或烤肉鋪等等，都是台灣50年代的社會現象。強調時間消長，記憶時代
的變遷，若沒有時代特性的知覺，就不可能捕捉到時代實證的光影。他
在陳述畫「養鴨人家」這類畫作時說：「在河邊常看到養鴨人家，手執
長竿大聲一呼，幾千隻子排隊整齊向前進軍，養鴨人家口含煙斗，宛如

[左頁上圖]
藍蔭鼎　溪邊浣衣　1972
水彩、紙　64×72cm
[左頁下圖]
藍蔭鼎　幽谷溪聲
1959（己亥初秋）
彩墨、紙　45×69cm
私人收藏

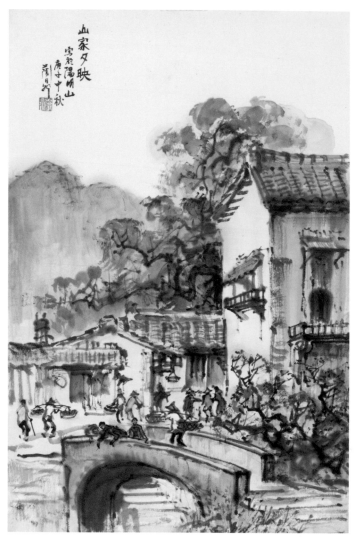

藍蔭鼎　山家夕映
（庚子中秋寫於陽明山）
1960　彩墨、紙
69×45cm
私人收藏

鴨群中的大將軍，威風凜凜，悠然渡江而去」，這項場景而今是否安在？他的繪畫記趣所具有的時代感，豈不是忠實文化與社會的真實？

（3）**性格特質：** 有創造力的藝術家，必有堅持哲思與情感的信仰，有他的個性表達，以及洞悉社會生活的實相，並行諸於外在素材的應用，才能在藝術品表現上有所成就。藍蔭鼎超越於同儕美學的涵養，自信而篤定，其因源於對台灣文化信念的建立，以及作為時代畫家的修養。所以這位常受人認為孤傲的畫家，事實上是因為巨人似的作為，需要時間的思考與實驗，同時熱愛家國的胸懷，往往在豎立藝術家的典範。一位藝術家「必須每天磨練自己，永遠是一個學徒，何況畫家與教畫家、批評家在本質上是不同的」（施翠峰語），所以他不收徒、不評論他人的畫，更不喜在眾人面前作畫，他說：「畫未完成之前給人看，有如沒穿好衣服接待客人」，誠是言，便了解藍蔭鼎作為一位藝術家的態度，是那麼專心與專業。在他的畫室出現他自勉的詞句：「天生蔭鼎，以畫為生，百年不厭，彌繪其精，世上風評，不管為靖」，他矢志如此，令人仰之彌高。

刻印著台灣文化標記的藝術家

藝術家創作藝術品，在他的時代、環境與個性的洞悉力與實踐，應

藍蔭鼎　鄉居
1962　水彩、紙
45×54cm
私人收藏

藍蔭鼎　林木山居
1965　水彩、紙
57.5×77.5cm
私人收藏

藍蔭鼎　草山農家　1962　水彩、紙　白省三收藏

[右頁上圖]　藍蔭鼎　台灣農村　1967　水彩、紙　55×76cm　蘇澤收藏
[右頁下圖]　藍蔭鼎　溪邊浣衣　1968　水彩、紙　52.2×75cm　鄭崇熹收藏

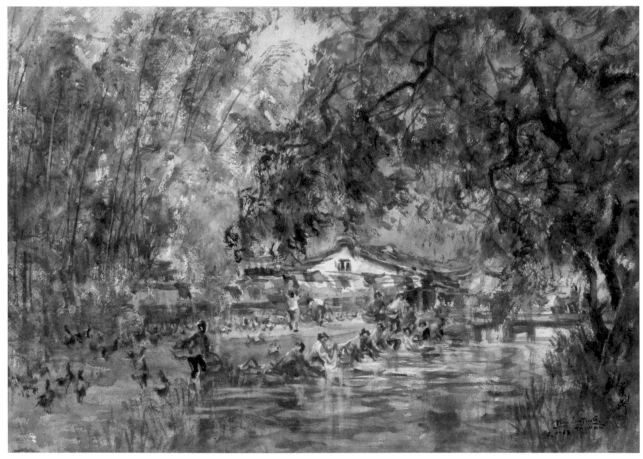

藍蔭鼎設計的台灣觀光海報，
海報以廟會為千爾。
（藝術家出版社資料庫提供）

用各種素材表現他的哲思時，作品品質的呈現，就是作者能量與才華的發揮，藍蔭鼎天生高智商者，加入了意志的實踐，他完成了一代水彩畫宗師的事業，以刻劃台灣文化之美為宗旨，實踐以中華文化、東方美學為美感素材的國際大畫家。看到他那充滿陽光、雲雨、山巒與農村生活的畫作時，想起劉其偉說：「藍蔭鼎作畫，大都取材自台灣鄉間，山林與陽光充沛的原野，而把大自然予人的一部分歡樂刻劃下來。他的風景畫，不僅呈現視覺的紀錄而已，作品中洋溢著他個人對鄉土的喜悅與迷戀」。好一位難以歸名為20世紀的國際水彩畫大師，還是以台灣為名的文化締造者。

「他是有福的，因為他的名望並沒有比他的真實更光亮」（泰戈爾《漂鳥集》詩句），筆者粗略讀其文獻，細看他的畫作，再次受到創作者的感動與驚嘆，對這位名滿天下的台灣藝術家，充滿著敬仰的心情，名傳遐邇，卻無法說明清楚進一步闡述他的偉大，但忝為畫壇的一份子，看到他的素描功力，取材角度，構圖用色，或動態畫面，就台灣及至於東西方畫壇，能超越他的成就應屬稀少，尤其台灣美術史上的地位

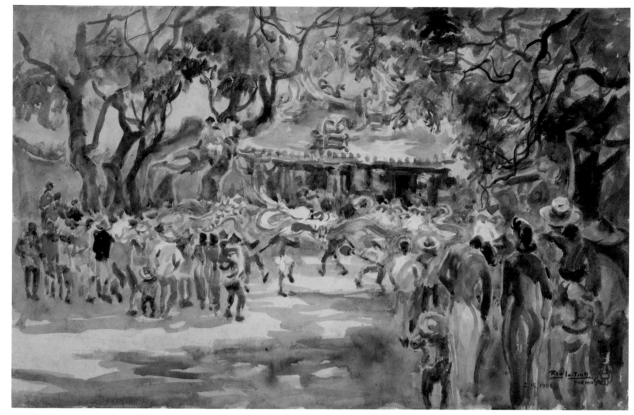

藍蔭鼎　廟會
1956　水彩、紙
34×51.5cm
私人收藏

何止於水彩畫大師的名銜。他，藍蔭鼎刻印著台灣文化標記的藝術家，
具東方美學特質的水彩畫宗師。他的畫充滿台灣溫度色彩、陽光的熱
力，傳達藝術家超越時空的傑出表現，感應台灣文化價值的昇華。

參考資料

· 《藍蔭鼎氏遊美畫集》，約1954。
· 《RAN IN-TING'S TAIWAN》，出版年代未詳。
· 美國許伯樂留存藍蔭鼎圖文多項資料。
· 藍蔭鼎，《鼎廬小語》，台北市：華視文化事業股份有限公司，1975.3。
· 藍蔭鼎，《鼎廬閒談》，台北市：黎明出版社，1977.1。
· 藍蔭鼎，《畫我故鄉》，台北市：時報文化出版公司，1979年第二版。
· 藝術家雜誌主編，〈藍蔭鼎專輯〉，《藝術家》第46期，台北市：藝術家出版社，1979.3。
· 藝術家雜誌主編，《藍蔭鼎水彩專輯》，台北市：藝術家出版社，1980。
· 何政廣，〈台灣鄉土畫家藍蔭鼎一席談〉，《雄獅美術》第6期，台北市：雄獅圖書股份有限公司，1971.10。
· 國立歷史博物館編輯委員會，《真善美聖——藍蔭鼎的繪畫世界》，台北市：國立歷史博物館，1998.1。
· 吳世全，《藍蔭鼎傳》，南投：台灣省文獻委員會，1998.12。
· 施翠峰，〈才華洋溢的藍蔭鼎〉，《藝術家》第422期，台北市：藝術家出版社，2010.7，頁370-379。

· 感謝：豐年社、楊英風藝術研究中心、台陽畫廊鄭崇熹、李奇茂、彰化商業銀行、莊伯和、施翠峰、何肇衢、謝嘉聲以
　　　　及多位不具名的收藏家。

生平年表

1903	・ 10月13日出生於宜蘭羅東。父親藍欽為前清秀才，祖籍福建漳州，母親劉治。
1909	・ 七歲。入私塾，喜畫畫。
1914	・ 十二歲。羅東公學校高等科畢業。
1920	・ 十八歲。擔任羅東公學校美術教員。
1921	・ 十九歲。與吳玉霞女士結婚。
1923	・ 二十一歲。赴日研習水彩畫。
1924	・ 二十二歲。拜石川欽一郎為師，隨石川習畫四年。
1925	・ 二十三歲。入台北師院選修，獲志保田校長給獎學金。
1926	・ 二十四歲。8月，由倪蔣懷、陳澄波、陳承藩、藍蔭鼎、陳植棋、陳英聲、陳銀用等七人組成的「七星畫壇」第一次於台北博物館展出。
1927	・ 二十五歲。作品〈赤山〉參加第十四回日本水彩畫展。
	・ 7月27日，台北州國語日海報展募集，入選者有藍蔭鼎、李梅樹等。獲台灣總督府文教局推薦，再度前往日本進修水彩畫（東京美術學校短期講習班）。 參加第一回台展，作品〈北方澳〉入選。
1928	・ 二十六歲。遷居台北。 9月，前往中國、朝鮮、日本寫生。
	・ 參加第二回台展，作品〈練光亭〉入選，賞金百圓。台灣教育會購買其寫生作品約三百餘圓。
1929	・ 二十七歲。4月，由羅東公學校轉任台北第一高女與第二女高圖畫約聘教師。
	・ 8月，首次赤島社於台北博物館舉行展覽，成員有：范洪甲、陳澄波、陳英聲、陳承潘、陳植棋、陳清汾、張秋海、廖繼春、郭柏川、何德來、楊佐三郎（楊三郎）、藍蔭鼎、倪蔣懷、陳慧坤，由倪蔣懷出資。
	・ 參加第三回台展，作品〈書齋〉入選。
	・ 10月，藍蔭鼎〈街頭〉作品入選日本第十屆帝展。
	・ 經石川欽一郎三次推薦，連續六年參加畫展，作品入選日本帝展，並入選為英國皇家水彩協會會員。
1930	・ 二十八歲。入選槐樹社美術展。
	・ 5月，作品〈台灣果物屋〉入選日本第七屆槐樹社展。
	・ 7月10日，「台灣繪畫研究所」夏季洋畫講習會，師資有陳植棋、楊三郎、藍蔭鼎、石川欽一郎等。同月，改名為「台灣美術研究所」。 水彩作品〈港〉入選第四回台展。
1931	・ 二十九歲。水彩作品〈斜陽〉入選第五回台展。
1932	・ 三十歲。成為日本水彩畫展會員。
	・ 水彩作品〈商巷〉獲第六回台展「台日賞」。
1934	・ 三十二歲。〈霧社女〉參展第二十一回日本水彩畫會。成為中央美術會員。
1935	・ 三十三歲。〈福德街〉、〈靜物〉參展第二十二回日本水彩畫會。水彩畫〈南國初夏〉入選中央美術展。
	・ 10月，製作《蕃山景趣》繪頁畫集。
1936	・ 三十四歲。〈廟門〉參展第二十三回日本水彩畫會。
1938	・ 三十六歲。任開南商工業職業學校美術教員。作品〈靜聽溪聲〉獲第一回府展「無鑑查」展出。
1939	・ 三十七歲。應義大利美術學會邀請，在羅馬舉行首次個展，並受邀成為正式會員。
1940	・ 三十八歲。2月，於台北教育會館舉行水彩個展，展出二二六件作品。
1941	・ 三十九歲。作品〈夏的台灣〉入選第五回一水會展。
1942	・ 四十歲。6月〈街頭賣卜師〉入選第二十九回日本水彩畫展。 12月，〈月明影〉參展第一回大東亞戰爭美術展。
1943	・ 四十一歲。5月，參加第七回海洋美術展。
1945	・ 四十三歲。辭去教職。
1947	・ 四十五歲。任台灣畫報社社長兼《台灣畫刊》總編輯。任教育部美育委員會委員。